15個童玩黏土親子手作

捏出創意力

黃靖惠 著

CONTENTS　目錄

chop!

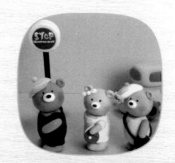
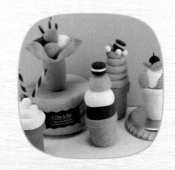
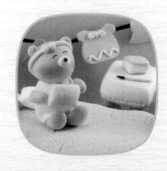

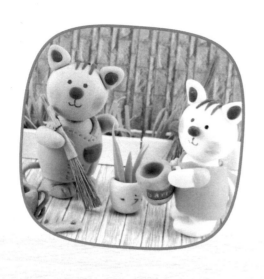

Part ii
拜訪
喵喵一家人

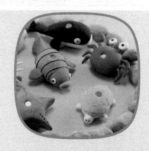

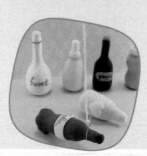

Part iii
貝卡家庭生活篇

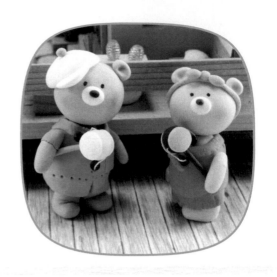

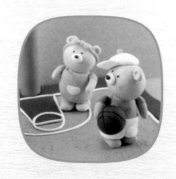
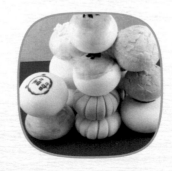
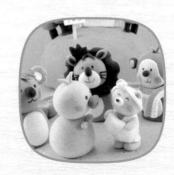

"

運用生活中常見的小物件，驚奇作出屬於自己的特色童玩

國立台灣大學機械系副教授 莊嘉揚

"

　　初次看到靖惠老師的作品是在一位老友的臉書上。她貼了幾張靖惠老師的書《捏出創意力──15個Q萌童話黏土親子手作》的幾張照片。當時對照片中「Q萌」的黏土作品印象極為深刻，非常敬佩靖惠老師的心靈手巧。在書中老師透過對細節的精確掌握，以簡單的線條即勾勒出造型獨特的各種小動物，一眼就可認出小熊、兔子、浣熊、河馬。還有黏土做成的房子、旋轉木馬、可愛的壁掛擺飾等等。

　　一段時間之後，我突然收到老友的邀約，希望我為靖惠老師的新作寫序。她很熱心的寄來許多黏土樣本，雖然我的女兒蘇菲一向非常喜歡手作黏土，但慚愧的是我以往因為忙於工作（藉口？）並沒有太多機會和她一同製作黏土。因此，趁這個機會我們父女兩人在一個晴朗涼爽的周六午後，讀著靖惠老師的新書，一同體驗書中可愛的人物貝卡和喵喵的奇妙生活。幾乎每一頁都可聽到我們的讚嘆聲，這些表情姿態逗趣傳神的角色和豐富的色彩，竟然都能從看似平凡的輕黏土製作出來！其中的傳統糕餅實

在太維妙維肖，令人有想拿起來吃的衝動。閱讀之後，蘇菲興致勃勃的拿起黏土樣本製作起來。一轉眼的功夫就做好了「熊熊池畔為爸比慶生圖」的作品（如附圖）。可以看出蘇菲的熊熊似乎不像書中的那麼圓潤細緻，但那雙奇特的大眼睛倒是獨具特色。另外，我也特別喜歡游泳池和圍繞池畔的石頭的色澤花紋。蘇菲從靖惠老師的書獲得啟發，結合了自己的創意力，從而製作出有特色的作品。我發現她在製作過程中是那麼的專注、又似乎那麼的不費力，她是真的享受這個讓創意自由奔放的過程吧。我相信其他的孩子也能像她一樣透過捏、揉、搓、壓的手作，激發大腦潛能、促進手腦協調與空間感，更重要的是享受讓想像力、創意力大爆發的樂趣。

可能是身為機械工程師的緣故，初次看到靖惠老師作品時，特別好奇這樣精緻的造型質地是怎麼做出來的呢。拿到樣書後，立馬翻到「工具材料介紹」，驚奇的發現生活中常見的物品，舉凡牙刷、吸管、牙籤、迴紋針等，只要運用得當，都可使黏土作品大大增色。另外，混色的效果也讓我十分驚奇。

很榮幸為靖惠老師的新作寫序，謝謝她讓我得以享受興味盎然的「親子手作」的愉快午後（而且還收到一個買不到的生日禮物）。靖惠老師將黏土手作書帶到一個新的境界。書中結合材料工具造型故事，坊間較少看到類似的作品，相當適合親子同樂。我相信完全沒接觸過黏土的孩子，和已有相當黏土手作經驗的孩子都能從此書中獲得樂趣。此外，本書的設計和編輯極富美感，製作極為用心，也非常適合大人收藏。三不五時拿起來翻閱一下，可以調劑繁忙工作下過於緊張的生活，我極力推薦《捏出創意力——15個童玩黏土親子手作》給所有人。

"

手作是有生命力有溫度的

黃靖惠

"

　　很開心再次和大家分享黏土創作的喜悅,一直覺得黏土的可塑性是藏有無限可能的,所以總頑皮地想把它塑成各種不同的樣子。這回兒試著用黏土捏出童玩,心彷彿坐了一趟時光機回到了童年。

　　這些有趣的童玩勾勒出一幅幅令人回味的記憶圖像,小女孩們愛玩的娃娃換裝遊戲、小男生玩著小汽車、辦家家酒、市場裡的彈珠台、套圈圈、釣魚遊戲……。發現輕黏土因其重量輕加上容易塑形的特性,很適合做童玩。像是竹蜻蜓、波浪鼓、手指偶等,再搭配一些生活中隨手可得的素材,好玩的自製童玩就產生了。童玩是陪伴許多人長大的重要記憶,一直到現在還是很受小朋友的喜愛。它所隱含的意義也反映了台灣早期的生活背景,純樸、簡單又不失智慧與趣味性。

當黏土不再只是單純的捏塑，而是成為了生活的一部分，大人小孩透過黏土手作，做出自己的玩具，捏出自己的童年記憶，我想這樣的手作是有生命力有溫度的。

延續説故事的方式進入手做的世界，搭配有趣的故事場景，跟著故事裡的主角貝卡，一起去探索童玩世界。它是個黏土作品，也是個可以激發腦力，訓練手眼協調的玩具遊戲，更是親子共樂增進彼此感情的橋樑。跟著書一步步，您會發現原來用黏土做玩具，可以這麼簡單又上手。現在就和我一起進入有趣的黏土童玩世界吧！

關於
黏土

工具介紹

細圓棒

切棒

粗圓棒

白膠

鬃刷
刷子
牙刷

腮紅

鑷子

壓克力

桿棒

剪刀

 筆

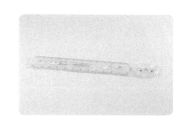 尺

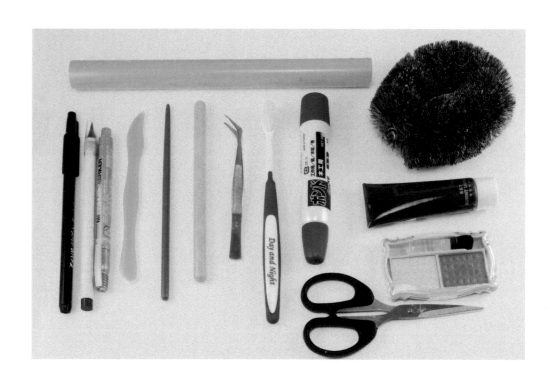

材料介紹

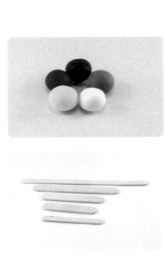 輕土

 粗吸管

 冰棒棍

 牙籤

 珍珠板

 美術紙

 鋁線

 棉線

 圓竹棒

瓦楞板（PP板）

 厚紙板

 強力磁鐵

 黏扣帶

 竹筷子

 珠子

 迴紋針

 圓紙盒

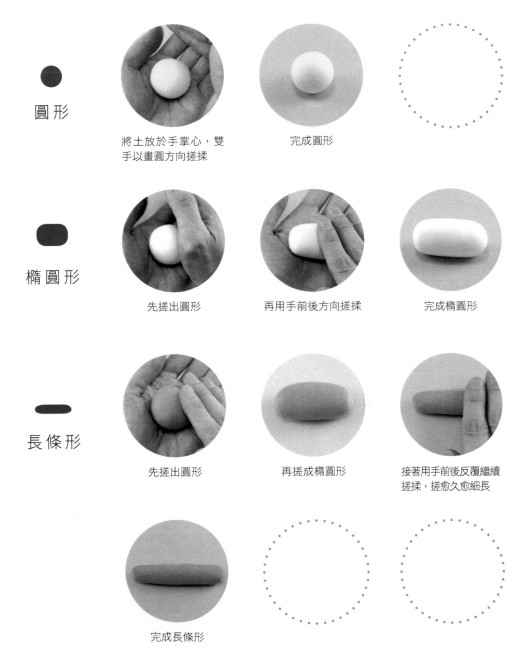

圓形

將土放於手掌心，雙手以畫圓方向搓揉

完成圓形

橢圓形

先搓出圓形

再用手前後方向搓揉

完成橢圓形

長條形

先搓出圓形

再搓成橢圓形

接著用手前後反覆繼續搓揉，搓愈久愈細長

完成長條形

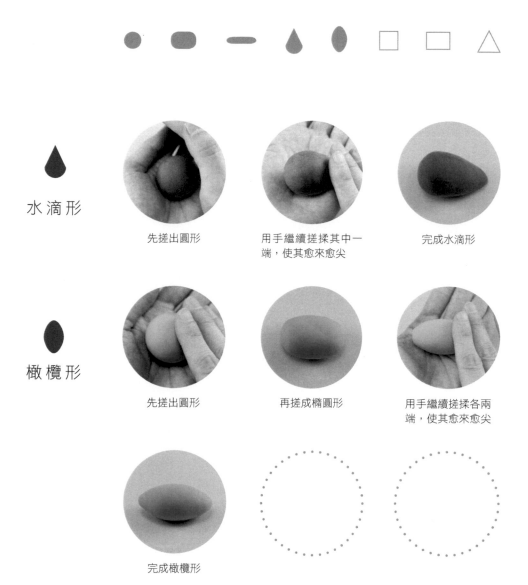

水滴形

先搓出圓形

用手繼續搓揉其中一端，使其愈來愈尖

完成水滴形

橄欖形

先搓出圓形

再搓成橢圓形

用手繼續搓揉各兩端，使其愈來愈尖

完成橄欖形

基本形狀技巧

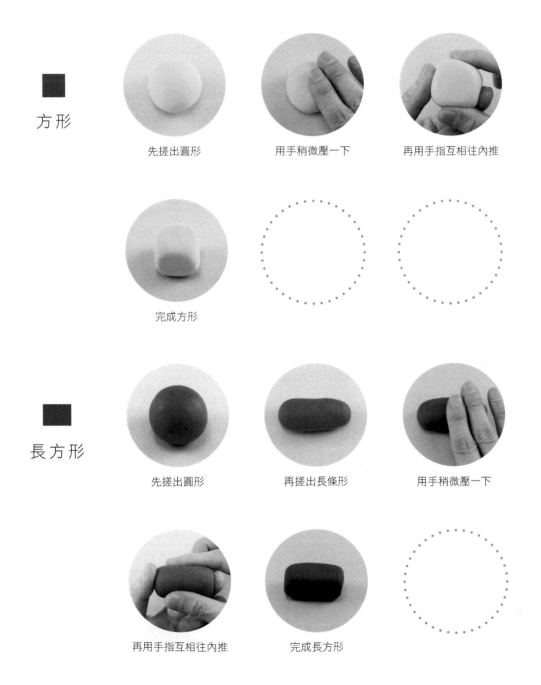

方形

先搓出圓形　　　　用手稍微壓一下　　　　再用手指互相往內推

完成方形

長方形

先搓出圓形　　　　再搓出長條形　　　　用手稍微壓一下

再用手指互相往內推　　　　完成長方形

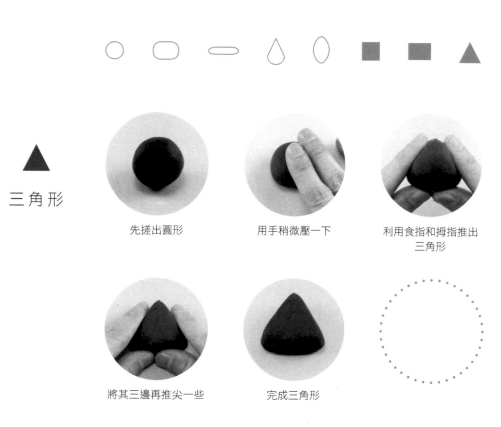

三角形

先搓出圓形	用手稍微壓一下	利用食指和拇指推出 三角形

將其三邊再推尖一些	完成三角形

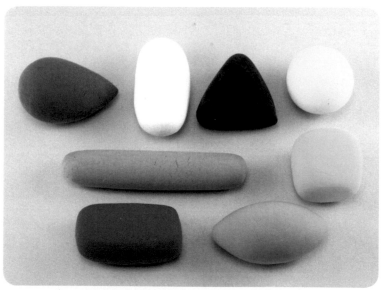

輕黏土小常識

1　未使用完的輕黏土可用保鮮膜包好放入保鮮盒密封保存，盒內上方可再放上濕布，濕布以不滲水為原則。

2　稍微硬掉的土，可用手搓揉使其軟些，若還是偏硬可以加入些軟的土混合揉勻試試。

3　完成的作品，約二至三天會乾，若有灰塵可用乾布輕輕擦拭或用撢子拂去灰塵，勿用濕布擦拭或置於水下沖洗。

4　捏塑過程若土有些乾或有裂紋，可沾些水輕輕抹平，有黏錯或做錯的地方，可用剪刀剪下或用手輕扭下來，重新塑型黏上即可。

5　調色過程，建議土少量慢慢加入混色。

6　輕黏土極軟容易塑形，但塑形過程也容易按壓到導致變形，建議有些步驟需輕柔。

7　材料工具可於書店或網路黏土材料店購得。家中有不用的紙盒或舊飾品等等，也可再改造變化。坊間有些生活用品店，有時也可找到物美價廉又實用的素材喔！

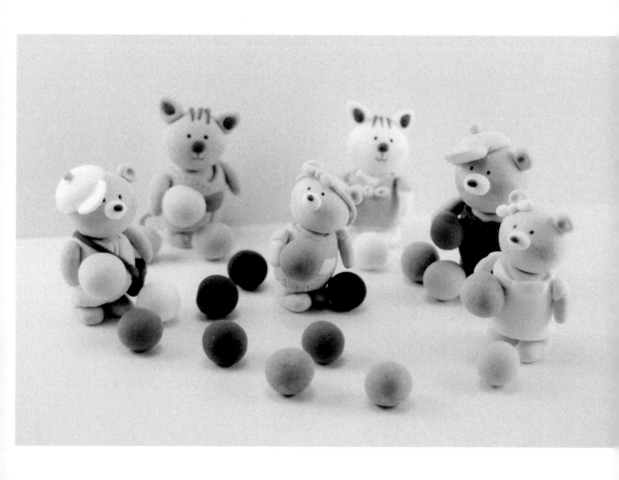

簡單混色小技巧

將不同顏色的黏土,混和揉勻就可以變化出不同的顏色,想想看利用
黏土的基本顏色,紅、黃、藍、黑、白,可以變化出什麼顏色呢?

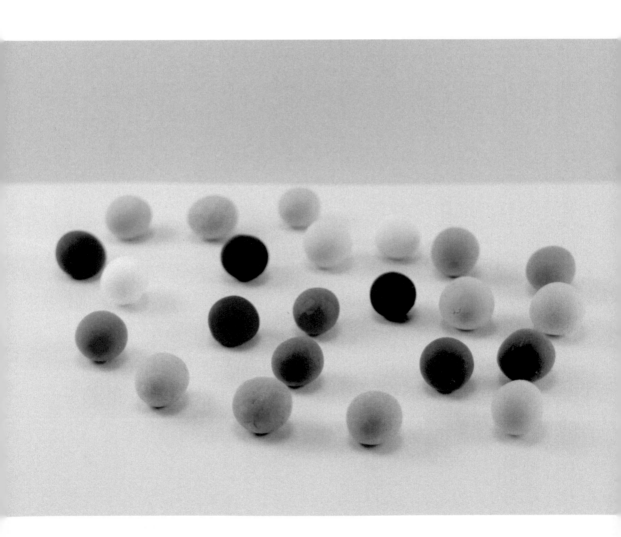

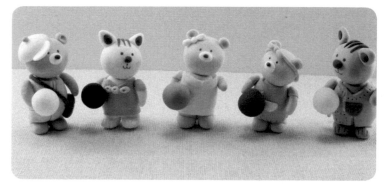

將上圖中不同顏色的球混和可以揉出什麼顏色呢？

一起來試試吧！

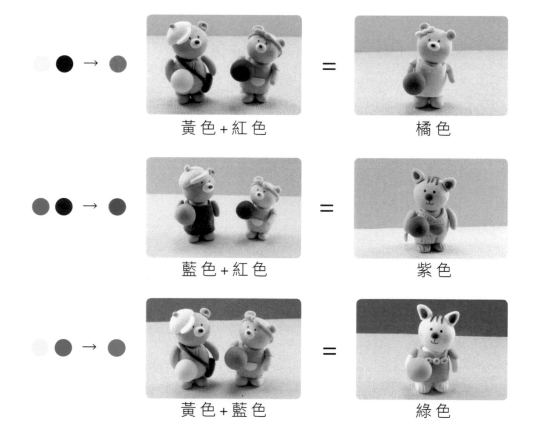

黃色+紅色　　　　　橘色

藍色+紅色　　　　　紫色

黃色+藍色　　　　　綠色

簡單混色小技巧

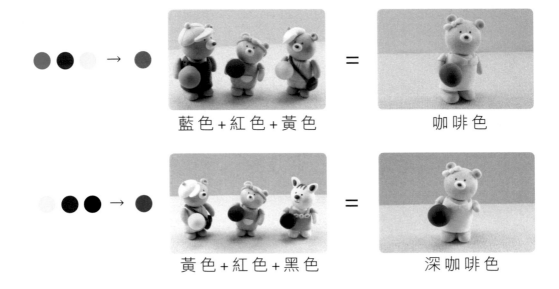

藍色+紅色+黃色　　　　　　　咖啡色

黃色+紅色+黑色　　　　　　　深咖啡色

白色和**黑色**可製造出深淺明暗

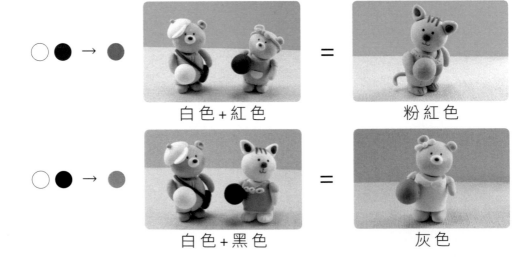

白色+紅色　　　　　　　粉紅色

白色+黑色　　　　　　　灰色

以上是基本的配色技巧，各色黏土的比例不同，混出來的顏色也千變萬化！盡情地來試試看！不用害怕混錯色，也許還因此發現新的顏色呢！現在就來揉出色彩繽紛的黏土世界吧！

人物簡介

 貝卡

 貝卡妹

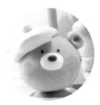 貝卡爸

 貝卡媽

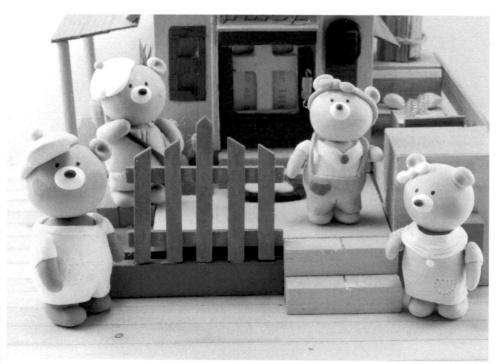

春暖花開
市集趣

Part i

1.

熊熊換衣裳

　　一年一度的春暖花開市集活動即將登場了，每年的這個時候，送走了寒冷的冬天，緊接而來的是溫暖又美麗的春天。城市裡很多活動都在這個時候緊鑼密鼓的展開，彷彿是在慶祝大地的甦醒，而人們也脫掉厚重的外套，紛紛走向戶外。這個名為春暖花開的市集活動正是迎接春天的第一個活動！

　　貝卡和妹妹都很期待這個活動的到來！睡覺前妹妹問媽媽：「明天穿甚麼好呢？」媽媽說：「只要是適合妳自己的就是最棒的！」選好衣服後，妹妹開心的上床睡覺，她真希望明天快快到來呢！

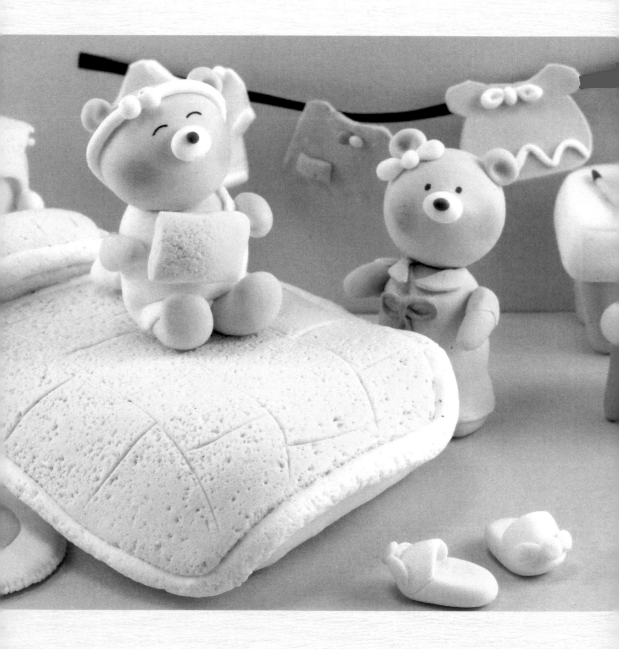

熊

1 搓一圓形做為熊的頭部。

2 搓一胖橢圓做為身體，並輕輕壓平。

3 用工具（圓棒）在身體中間處壓出一凹面。

4 將黏扣帶剪出適當大小貼在凹處（可上些白膠再貼合）。

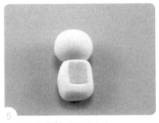

5 將身體與頭部結合。

6 搓一小圓稍壓平，用工具（圓棒）輕壓。

7 做出一對耳朵。

8 搓一長條，用手將一端往上推，做出腳。

9 將耳朵和腳貼上。

10 搓兩長條為手，並將手貼上。

11 搓一圓壓平，在中間黏上一小圓點做為鼻子，點上眼睛，抹上腮紅。

12 搓一小圓為尾巴貼上。

1 桿平一土。

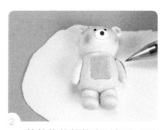

2 待乾後依熊的身形描出衣服的尺寸。

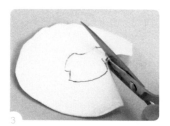

3 用剪刀剪下衣服。

4 搓一圓和兩個小水滴,組合成蝴蝶結,並用工具(圓棒)壓一下。

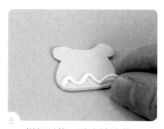

5 搓細長條,貼出波浪狀。

6 搓細長條在領口處做出變化。

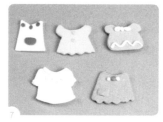

7 參考步驟4、5、6做出樣式不同的衣服。

8 衣服背面黏上黏扣帶(可先塗些白膠再黏上)。

貼心小叮嚀

1.抹些白膠再貼上黏扣帶,會比較牢。

2.可設計多種款式不同的衣服給熊熊換穿。

3.待黏扣帶已牢固後,再開始換裝遊戲,以避免黏扣帶掉落喔!

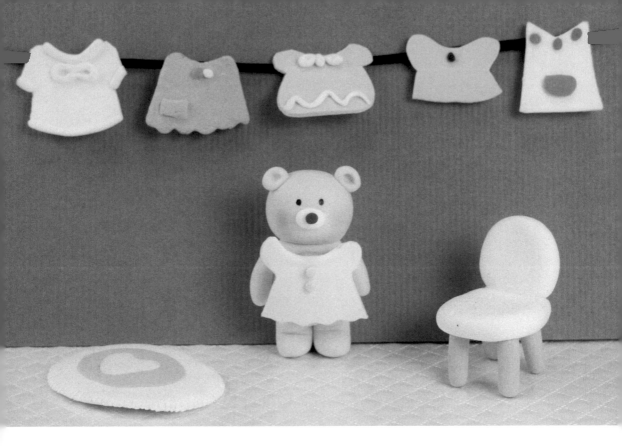

現在就變身為服裝設計師，為熊熊設計多款不同造型的衣服喔！

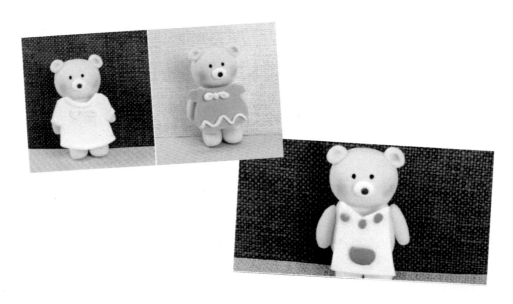

好好玩

在設計衣服的過程中可以發揮想像力和創意力，也可以培養日常生活的觀察力，觀察週遭人們的衣服款式、顏色搭配，加入自己的設計，做出屬於自己的衣服。而在幫熊熊換裝的時候，也可以思考什麼場合穿什麼衣服，好玩之餘，還能學習到穿衣禮節喔！

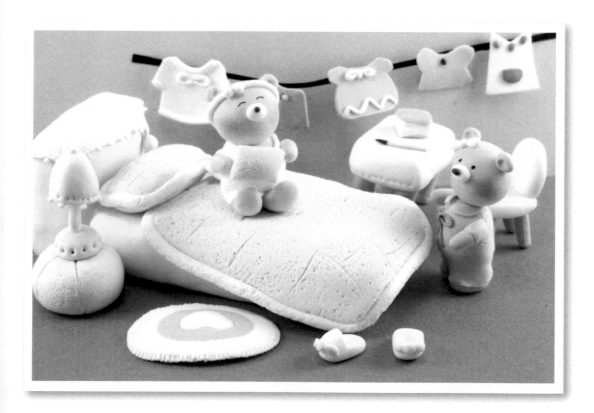

2.

出發啦！
貝卡爸爸開車車出遊趣

　　今天是個晴朗的好天氣，貝卡爸爸起了個大早，他開心的哼著歌，專心的擦著車子，準備帶著一家人去參加城市裡每年春天最熱鬧最盛大的市集活動，這個活動每年都吸引了各地的人前來參加。太陽公公才一露臉，市集上就已經聚集了滿滿的人潮。走進一看，「哇！好熱鬧呀！」貝卡興奮的說著，市集上有童心滿滿好玩有趣的遊戲、有新鮮現採的蔬果試吃攤、有充滿創意的手作體驗……，歡笑聲、叫賣聲、招呼聲，襯著暖陽，襯著春花，市集場上一片歡樂！

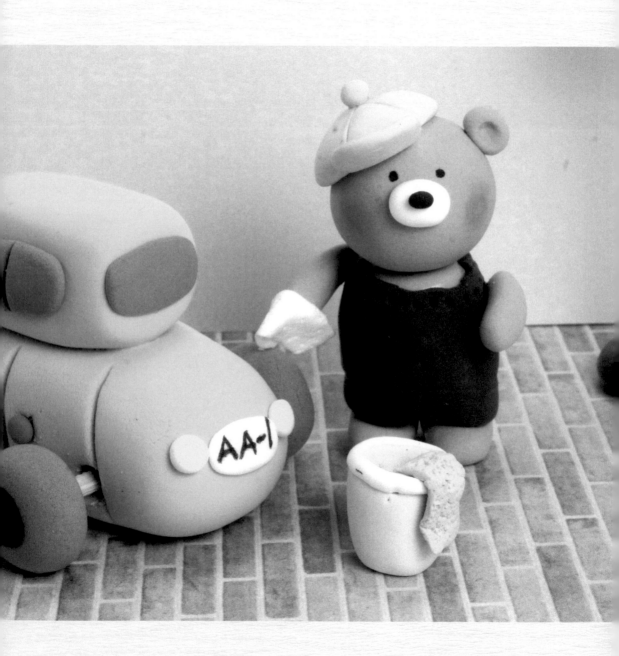

AA-1

準備材料：輕土、竹棒
準備工具：切棒、圓棒、剪刀、白膠

車身

搓一胖橢圓形做為車身的上部份，並利用手指將其往內推成長方體。

再搓一胖橢圓，大於步驟1，做為車身下部份。

將上方稍微壓平。

將兩部份結合。

車門、車窗和車牌

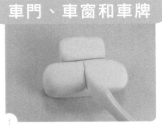

用工具（切棒）輕壓出車門。

搓一小長條並用手輕壓。

用工具（切棒）在中間輕劃一線。

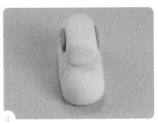

做出兩片車窗，貼於兩側。

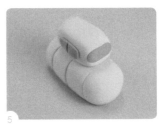

搓兩小長條，稍壓平貼於前後方。

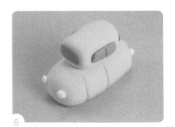

搓四個小圓為車燈貼上。

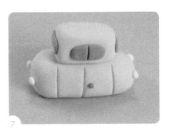

搓兩小圓為車門把手，並貼上。

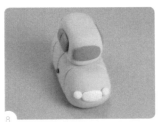

搓一小長條壓平，做為車牌貼上。

1 搓四個小圓稍壓平，要有些厚度。

2 中間搓小黑點貼上。

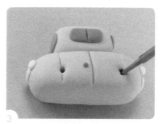

3 用工具（圓棒）在下端刺洞，等土稍乾些較好操作，圓棒上可塗些乳液較不會沾黏。

4 竹棒裁切適當長度，插入車輪固定。

5 另一端也插入車輪。（輪子與車身需留一定寬度，車輪較好轉動）

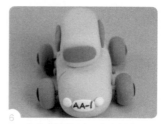

6 寫上車牌號碼，完成後如圖

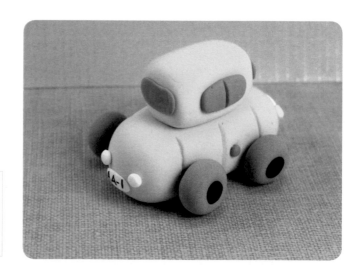

貼心小叮嚀

車輪需等土完全乾時再插入固定，才不會黏住喔！

好好玩

作品的製作過程當中，包括車窗、車門、輪子、車把，到整個車體，都須注意到對稱，對小朋友來說除了動手做出自己的小車外，也多了個學習呢！

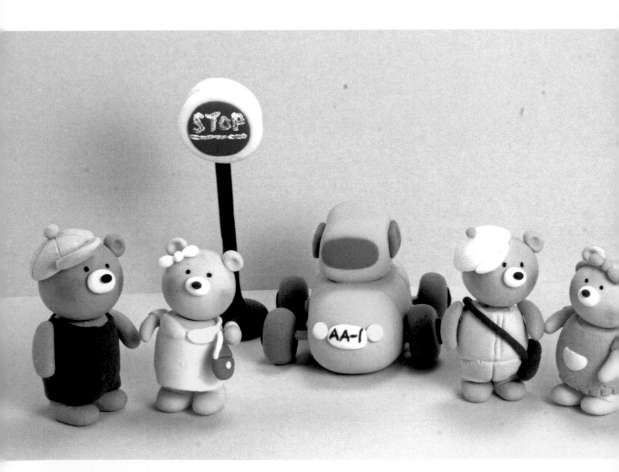

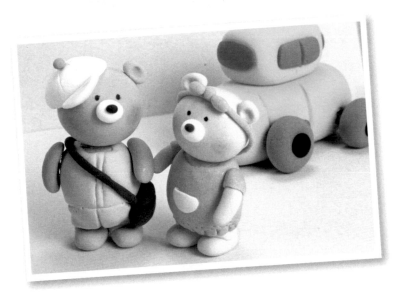

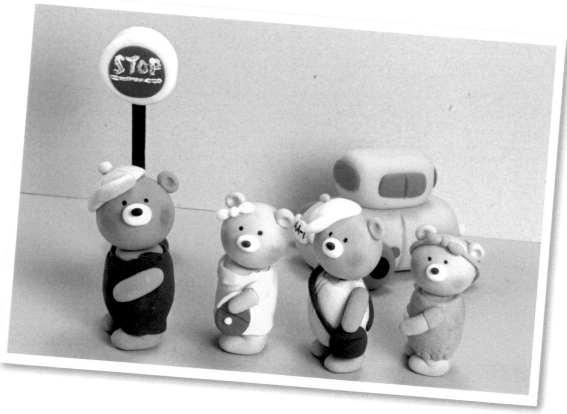

3.

好吃的菠蘿麵包彈珠台

　　「是打彈珠耶！」妹妹眼睛一亮，開心的說著。去年貝卡和妹妹打彈珠比賽獲得了很好的成績，在現場還教起了其他的小朋友，他們倆都很希望今年可以再玩出好成績！今年老闆準備了自己烘烤的菠蘿麵包做為獎勵，老闆說只要參加比賽的人通通都有獎，分數高的參賽者還可以把美味現烤的菠蘿麵包帶回家。每個人都卯足了勁，因為不時飄來的麵包香氣，實在太誘人了呀！貝卡和妹妹這組已經連續八球都是最高分，再兩球就可以把麵包帶回家了，大家都奮力為他們加油，也許他們會是今日的優勝組呢！使出全力，奮力一搏，貝卡和妹妹最後不負眾望，終於贏得了彈珠比賽。

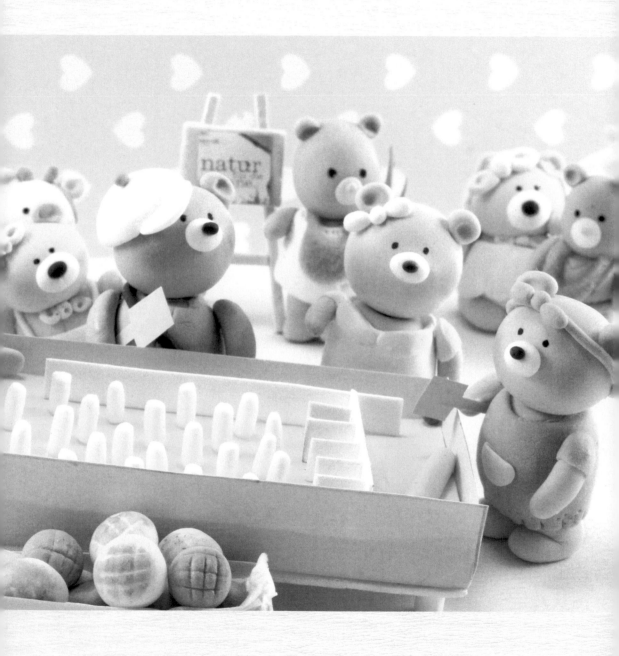

準備材料：輕土、瓦楞板（PP板）
準備工具：切棒、桿棒、剪刀、壓克力、白膠

彈珠台基本主體

1 裁切瓦楞板，參考尺寸約4.5*27公分與4.5*17.5公分各兩片。

2 土桿平包覆住瓦楞板。

3 不夠土的部份可以利用步驟2多餘的土補上，並以桿棒桿平修整。（土需整個包覆住瓦楞板）

4 完成後如上圖。

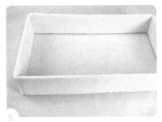

5 將四邊黏合固定。

6 裁剪一瓦楞板黏於背面。

7 搓出兩組高低不同的橢圓形，並稍壓使其成圓柱體（約3公分及1.5公分）。

8 黏於主體內側。（3公分的一組黏於盒內上方，1.5公分的黏於盒內下方）

軌道面板

1 裁剪一瓦楞板，並於上方貼上書面紙。（紙板大小須可剛好置於彈珠台主體）

2 裁剪一長方形瓦楞板,參考尺寸約3*21公分。

3 裁剪瓦楞板2*2.5公分五片。

4 將步驟2及步驟3貼上。（注意步驟2的瓦楞板與主體右側須留一定距離，以利球通過。步驟3的五片板間距要相等且須留一定距離）

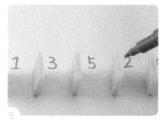

5 寫上數字表示分數。

6 白土搓長條,不需太細。

7 稍乾時裁剪成數個小圓柱體。（注意每個高度要盡量相等）

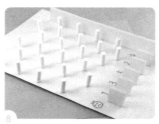

8 依對角線平行方向固定於面板上。（圓柱體間須留一定距離,以利球通過）

9 搓兩小長條壓平。

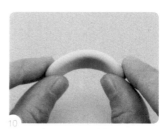

10 用手將其稍微彎曲。

11 黏於面板上方。

12 裁剪一長方形瓦楞板。（此板不須黏合,固定時方便記分,抽起時可利球滾落至打擊區）

13 搓一長條斜黏於下方,並搓三個小圓如圖黏於上。

14 面板初步完成後如上圖。

菠蘿麵包

1 搓一小圓。

2 上方稍壓一下。

3　用工具（切棒）切出交叉線。

4　依上法做出四種不同的顏色各數個。

5　筆沾壓克力顏料，不需加水，並於衛生紙上抹去顏料。

6　塗刷於上方及側邊。

7　待乾後再刷咖啡色於上方，表現出烘烤的感覺。（若咖啡色太深，可調入些黃色）

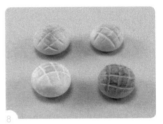

8　菠蘿麵包完成了。（可於上方塗上一層薄薄的白膠或亮光漆表現出光澤感）

球與棒子

1　搓幾個小圓做為滾球。

2　裁剪瓦楞板為長方形。

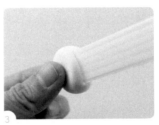

3　搓一小圓，將步驟2插入土中。

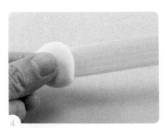

4　壓平修整。

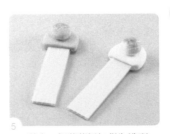

5　黏上一個菠蘿麵包，做為造型。

最後步驟

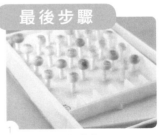

1　將菠蘿麵包黏上。

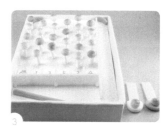

2 搓兩個等高的圓柱體黏於
彈珠台外側前方。

3 彈珠檯就完成了。

好好玩

相信彈珠台遊戲不只是小朋友喜歡，大朋友有機會也會想來試試。試著用黏土加上一些簡單的材料就可以做出一台桌上型彈珠台。遊戲的過程中可以訓練手眼協調，而親子同樂更可以增進彼此感情。

準備好了嗎?開始比賽囉!

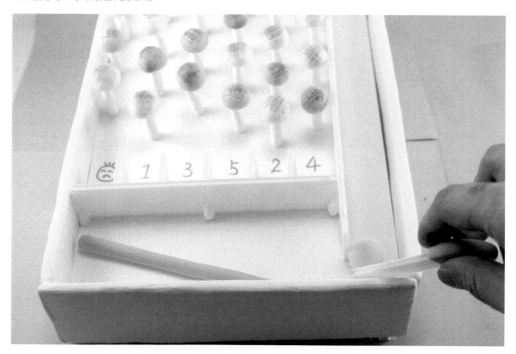

4.

冰淇淋套圈圈

　　「好吃的冰淇淋， 有各種不同的口味任您挑選喔！」冰淇淋小販熱情的招呼著。妹妹開心的說：「哇！是我最愛吃的冰淇淋，有抹茶口味的呀！」媽媽微笑的說：「大家一定都口渴了，你們看看想吃什麼口味的。」大家吃著冰淇淋，聊著天，「好久沒有吃冰淇淋了，想起你們爺爺在我小時候常買巷口的叭噗給我吃，好懷念呢！」爸爸吃著冰淇淋滿足的笑著。

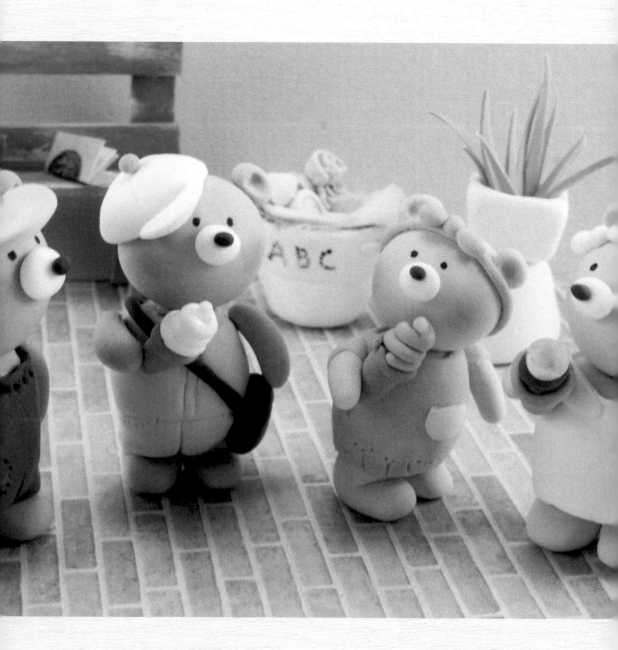

冰淇淋 1

1 搓一胖水滴。

2 用手指將兩端稍壓平。

3 搓一細長條並桿平。

4 繞貼在上方，並剪去多餘的部份。

5 以工具（圓棒）抹平修整交接處。

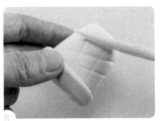

6 用工具（切棒）劃出交叉線。

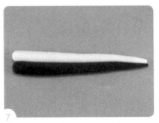

7 將咖啡色和白色土搓長條並列，尾部可搓細些。

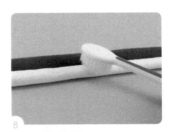

8 用牙刷輕壓。

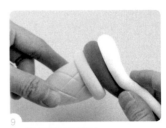

9 將其繞於杯筒上。

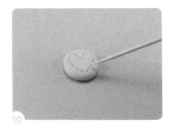

10 搓一小圓壓平，用牙籤刺出心形。

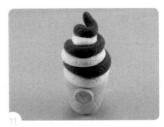

11 將步驟10貼在杯筒上。

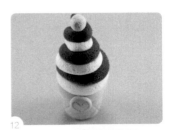

12 搓一小圓並用牙刷輕壓，放在頂端處做為裝飾，完成冰淇淋1。

1　搓一圓桿平。

2　用工具（切棒）在正反面輕切出紋路。

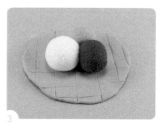

3　搓幾個小圓用牙刷輕壓後放在步驟2上。

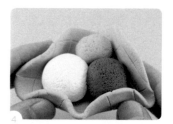

4　用手輕捏出波浪狀。

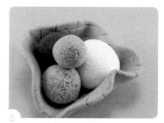

5　可多放些冰淇淋球，完成後如圖。

6　搓兩細長條交叉纏繞。

7　用手輕滾。

8　放於步驟5上做為裝飾。

9　依照冰淇淋1杯筒的作法做出一個杯筒。

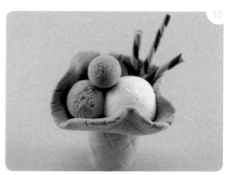

10　將步驟8黏於杯筒上，完成冰淇淋2（可依自己喜好裝飾）。

1　將土搓成橢圓並列。

2　用手稍微往內彎成拱狀，並用牙刷輕壓。

3　依照冰淇淋1杯筒的作法做出一個杯筒，將冰淇淋放上。

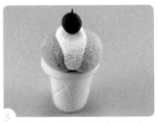

4　搓一圓用牙籤在上端刺一個洞。

5　搓一細長條裁剪適當長度放入步驟4的小洞內，完成後黏在冰淇淋上方。

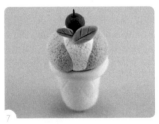

6　土搓小水滴並壓平，用工具（切棒）輕切出紋路。

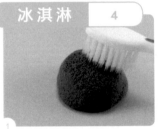

7　放於步驟5上做為裝飾，完成冰淇淋3。

冰淇淋　　4

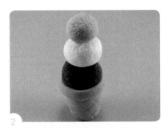

1　土搓圓並稍壓成半圓形，用牙刷輕壓。

2　依照冰淇淋1杯筒的作法做出一個杯筒，接著做三球冰淇淋放上。

3　土搓圓壓平，做出兩個咖啡色和一個白色的。

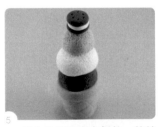

4　用牙籤刺出洞。

5　結合做出巧克力餅乾，放於步驟2上，完成冰淇淋4。

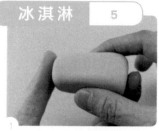

1. 土搓胖水滴用手指推出角度，用工具（切棒）劃輕切出紋路，可參考冰淇淋1杯筒的作法。

2. 土搓長條用工具（桿棒）桿平。

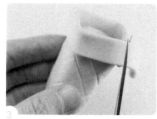

3. 將步驟2繞貼於杯筒上，剪去多餘的部份。

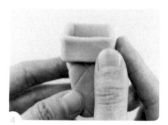

4. 用手輕捏出角度。

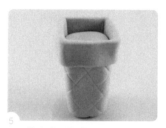

5. 做出方形杯筒。

6. 土搓長條，不需太細，並用牙刷輕壓。

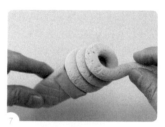

7. 一圈圈繞於杯筒上。

8. 搓兩細長條交叉纏繞，做出抹茶巧克力棒。
（可參考冰淇淋2的步驟6及7）

9. 做出抹茶巧克力餅乾。
（可參考冰淇淋4的步驟3~5）

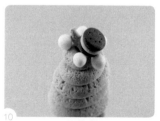

10. 將步驟8及9放上，並搓幾個小圓球做為裝飾。

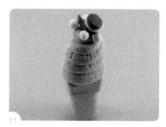

11. 完成冰淇淋5。

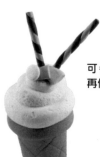

可參考上述步驟
再做出冰淇淋6

套環

1 準備一膠帶。

2 土搓細長條。

3 繞於膠帶環外圍並剪去多餘的部份,並將交接處修整黏合。

4 待乾時輕輕取下,可做出幾個顏色不同的套環。

貼心小叮嚀

這裡利用膠帶環製作套環,是因為膠帶表面光滑,黏土不易沾黏,較容易完成。

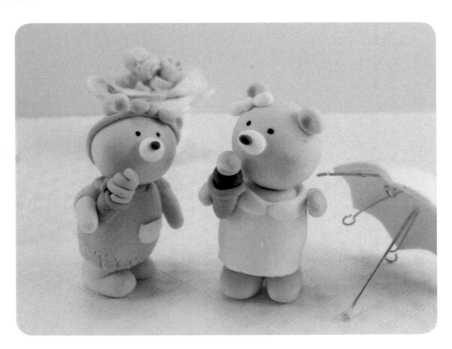

開始套圈圈比賽囉！您想吃甚麼口味的冰淇淋呢？

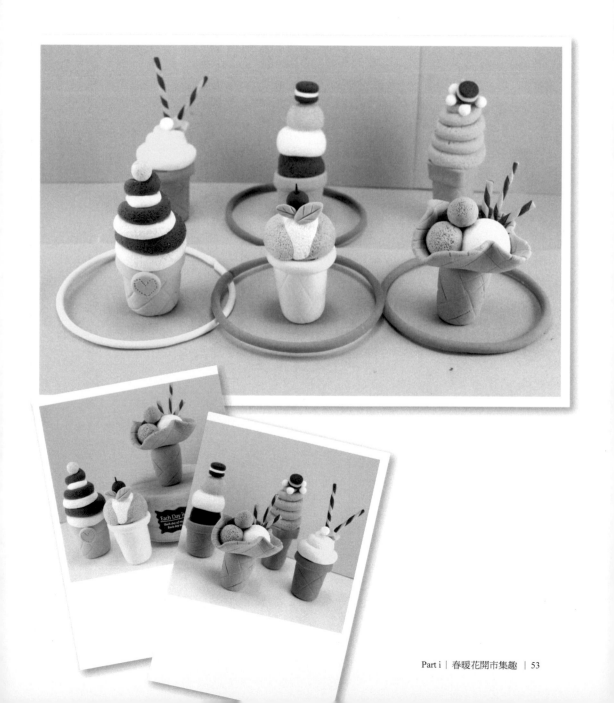

5.

蔬果切切樂

　　許多自己栽種農作物的人們，忙著把剛收成的蔬果運到市集，為的就是讓大家有機會嚐到現採的新鮮滋味。許多人看到新鮮的蔬果都忍不住上前靠了過來，媽媽看到開心的說：「哇！真的很新鮮又漂亮，還有好吃的香蕉呢！」爸爸幫忙選了一些蔬果，竹籃都放不下了。爸爸笑笑地說：「今天我來下廚好了，來個美味營養滿滿的蔬菜火鍋如何？」「好棒喔！好久沒有吃到爸爸煮的火鍋了。」貝卡開心的說著。

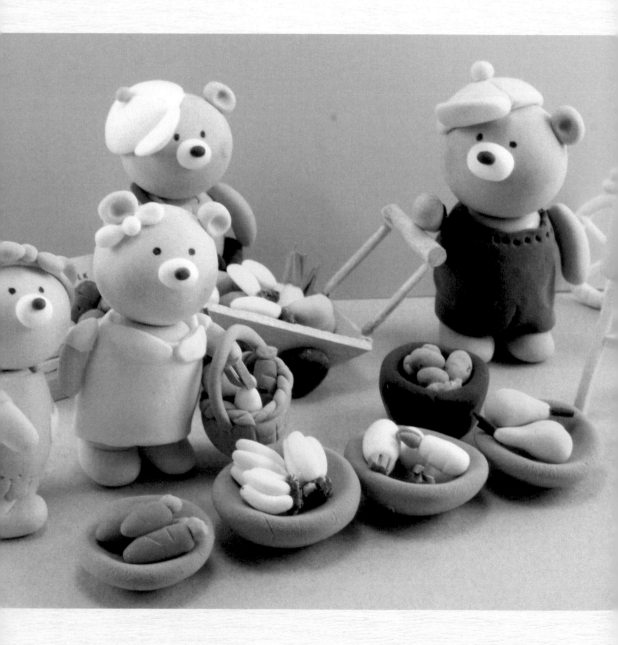

準備材料：輕土、黏扣帶、冰棒棍
準備工具：切棒、剪刀、牙籤、白膠

紅蘿蔔

1 搓一長長的胖橢圓，並用手將一端繼續搓尖。

2 用工具（切棒）切開。

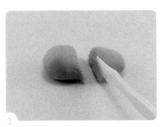

3 切開後土會有些沾黏變形。

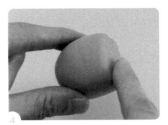

4 用手將其修整一下。

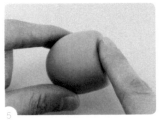

5 用手在中間處輕壓出一個凹面。

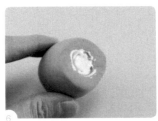

6 塗上白膠（黏性若不夠也可使用保麗容膠）。

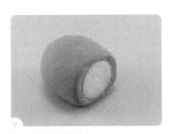

7 將黏扣帶貼上。

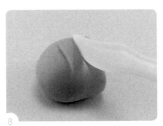

8 用工具（切棒）劃出紋路。

9 另一半也依上述步驟操作。

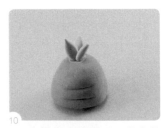

10 土搓小水滴壓平，黏在較尖的那半紅蘿蔔上端。

11 完成後如上圖。

白蘿蔔

1 搓一個長長的胖橢圓。

用工具（切棒）切開。

用手將變形的地方修整一下，修整後如圖。

用手輕壓出一凹面並黏上黏扣帶。

土搓長條並壓平。

切成斷貼在較尖的那半頂端。

用工具（切棒）劃出紋路。

完成後如上圖。

蘋果

將土搓成圓並用手在中間壓出一個凹洞。

用工具（切棒）切開。

用手將變形的地方修整一下，修整後如圖。

搓一細長條剪成適當大小做為蒂頭貼在上方。

手輕壓出一凹面並黏上黏扣帶。

馬鈴薯

1. 土搓胖橢圓不需太圓。

2. 用工具（切棒）切開。

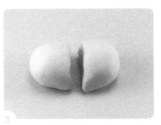

3. 用手將變形的地方修整一下，修整後如圖。

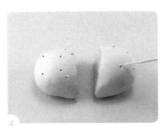

4. 用牙籤往上挑刺出洞。

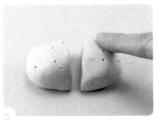

5. 用手稍壓出表面不規則的感覺。

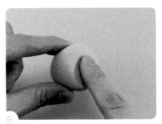

6. 手輕壓出一凹面。

7. 黏上黏扣帶，完成後如上圖。

胡瓜

1. 搓一個長長的胖橢圓。

2. 用手在三分之一處繼續搓細。

3. 搓出胡瓜的形狀。

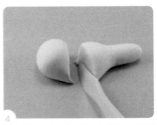

4. 用工具（切棒）切開，並用手將變形的地方修整一下。

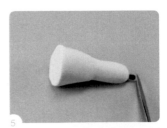

5. 搓一細長條剪成適當大小做為蒂頭貼在上方，並用剪刀剪平前端。

6 黏上黏扣帶，完成後如上圖。

香蕉

1 將土成搓長條，其中一端稍細些。

2 較粗的那端用手拉出一長條。

3 另一端再搓尖一些。

4 用手輕壓出角度。

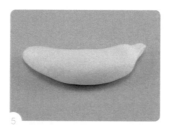

5 完成後如上圖。

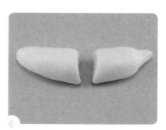

6 用工具（切棒）切開，並用手將變形的地方修整一下。

7 細的那端黏上一些黑土。

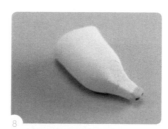

8 粗的那端前面先黏上一些綠土再黏上一些黑土。

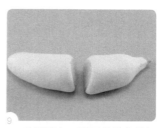

9 手輕壓出一凹面並黏上黏扣帶，完成後如上圖。

蔬果刀

1 準備一冰棒棍。

2 土搓圓並把冰棒棍插入。

3 修整塑形並將前端推平。

貼心小叮嚀

作品完成後先放置二至三天，待黏土完全乾及黏扣帶牢
穩後再開始遊戲才不容易損壞喔。

好好玩

這是一個好玩又有趣的辦家家酒遊戲，遊戲過
程中，訓練小朋友手眼協調及啟發創造力。觀
察日常生活當中有什麼可以做為切切樂的呢?小朋友來試試看唷！

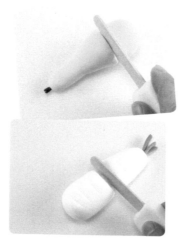

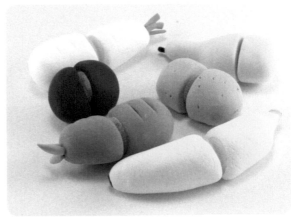

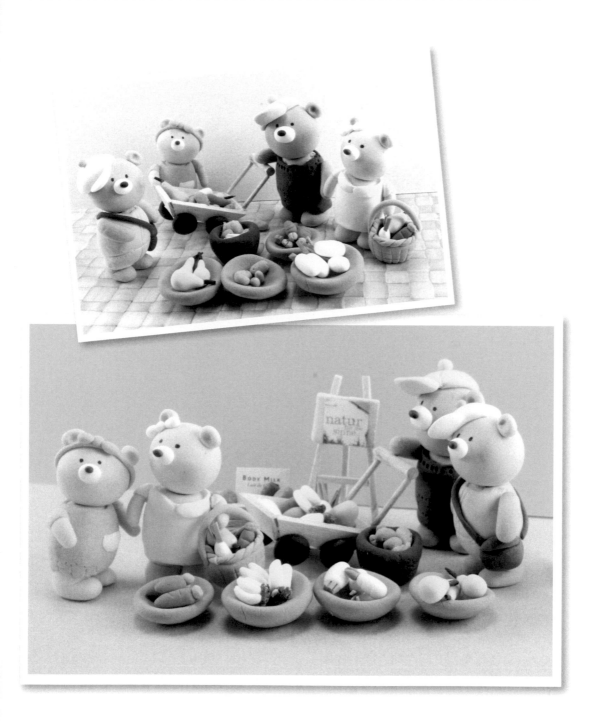

拜訪
喵喵一家人

Part ii

6.

喵喵夫婦的圈圈叉叉

　　喵先生喵太太是貝卡一家人之前的好鄰居，但是他們夫婦倆始終不習慣城市的快步調，常常想著搬回鄉下住。不久前，他們決定重回鄉村生活的懷抱，雖然這個決定讓貝卡一家人難過了好一陣子。回到鄉下後，喵先生好像更有活力了，他總是幫自己找了一堆的事情，忙東忙西的，雖然很忙但也很快樂，而喵太太臉上的笑容也比以前多了，喜歡料理的她最近還自學研發了好多新的美味食物。門前的小院子，荒蕪了一段時間，現在又顯得綠意盎然了。夜晚伴著蛙鳴入睡，這樣的生活對他們來說或許才是最適合的呢！

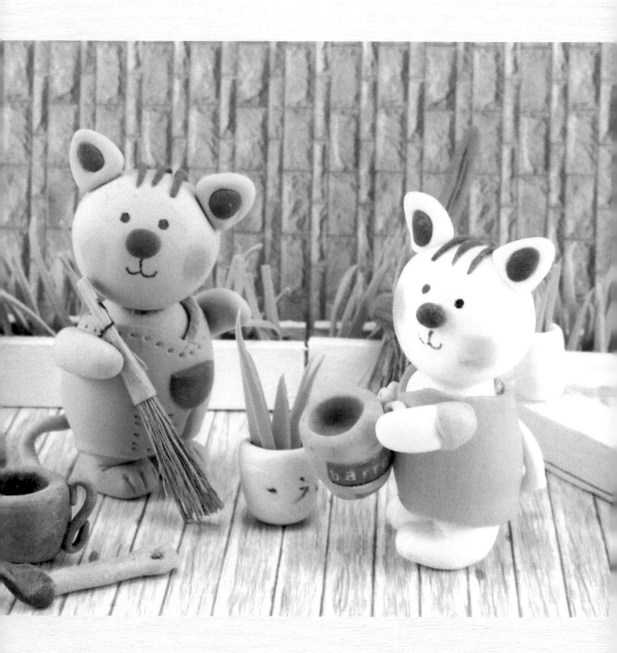

喵先生　頭、身體、耳朵和腳

1 搓一圓形做為頭部。

2 搓一小水滴用工具（圓棒）壓一下做為耳朵。

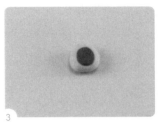

3 在中間放入一小咖啡土。

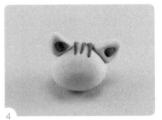

4 將耳朵黏上並搓細長條貼在頭上。

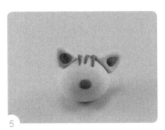

5 搓一圓為鼻子貼上。

6 搓一長條用手往上推做為腳。

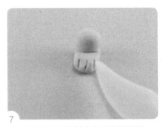

7 用工具（切棒）輕切出腳趾。

8 做出一對腳。

9 搓一橢圓為身體並將腳貼上。

喵先生　衣服

1 土搓長條桿平。

2 剪下一長方形，在中間剪出一領口。

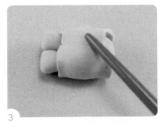

3 圍在身體剪去多餘的部份，並用工具（桿棒）桿平修整。

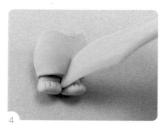

4　用工具（切棒）壓出褲管。

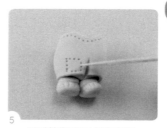

5　用牙籤刺出口袋和花紋。

喵先生　最後步驟

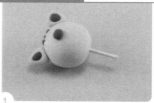

1　裁剪一牙籤插入頭部（此步驟為讓頭部能轉動）。

2　將頭部和身體結合。

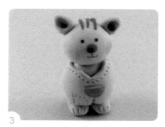

3　剪一口袋貼上，畫出眼睛嘴巴並抹上腮紅。

4　搓長條為尾巴貼上。

5　搓一長條為手並用鋁線和身體結合（此步驟為讓手部能擺動）。

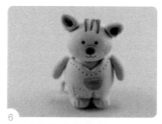

6　喵先生就完成了。

喵太太　頭、身體、耳朵和腳

1　搓一圓形做為頭部。

2　搓一小水滴用工具（圓棒）壓一下做為耳朵。

3　在中間放入一小咖啡土。

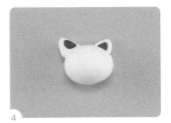

4　將耳朵黏上。

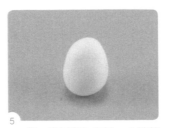

5　搓一橢圓做為身體,上端稍
壓一下。

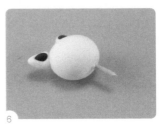

6　裁剪一小段牙籤,插入頭部
(此步驟為讓頭部能轉動)。

7　將土搓長條,用手往上推,
做出腳。

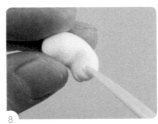

8　用工具(切棒)輕切出腳趾。

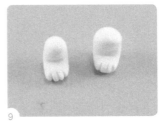

9　做出一對腳。

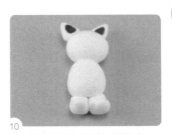

10　將頭部插入身體,腳黏上。

喵太太　衣服

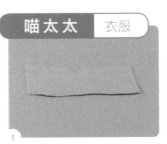

1　搓一長條土桿平,剪下一長
方形並在中間剪出領口。

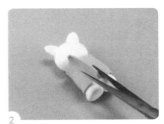

2　圍在身體並剪去多餘的部份。

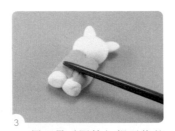

3　用工具(圓棒)桿平修整
交接處。

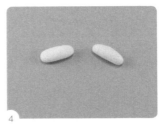

4　搓兩個小長條為手。

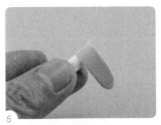

5　搓細長條並桿平為袖子,圍
在手上方。

6 剪去多餘的部份。

7 抹平修整交接處。

8 完成兩隻手。

喵太太 最後步驟

1 搓三細長條。

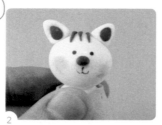

2 貼在頭上,搓一小圓為鼻子貼上,接著畫上眼睛和嘴巴並抹上腮紅。

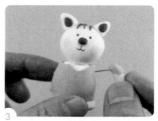

3 裁剪一小段鋁線,將手與身體結合(此步驟為讓手部能擺動)。

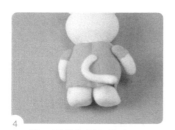

4 搓一長條為尾巴貼上。

5 搓三個小圓並列,用工具(圓棒)壓一下,做出蝴蝶結。

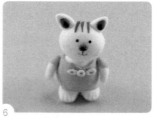

6 貼上蝴蝶結,喵太太就完成了。

草地遊戲盤、棋子

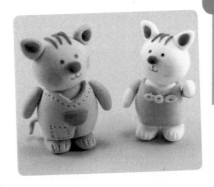

1 準備一圓形厚紙板。
(選擇較硬的紙板,比較不易變形)

2 土搓圓桿平。

3　鋪在紙板上。

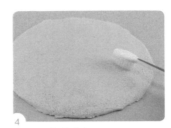

4　用牙刷輕壓。

5　土搓長條用工具（切棒）壓出樹紋，依此法做出幾個樹幹。

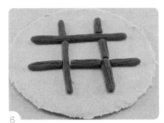

6　在草地上鋪出井字。

7　搓出小水滴並將底部推平。

8　做出兩種顏色的棋子各四個。

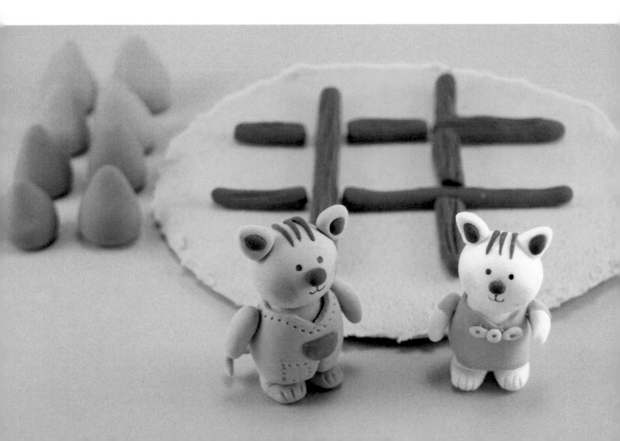

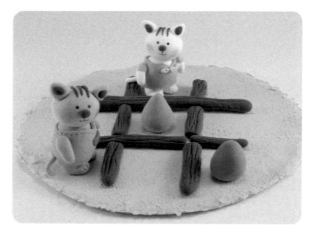

下一位輪到喵太太了，
她是不是快贏了呢？

貼心小叮嚀

喵太太和橘色棋子代表圈
圈，喵先生和藍色棋子代
表叉叉，任一方先連成一
直線即為優勝者。

好好玩

圈圈叉叉遊戲又稱為井字遊戲，無聊的時候大家總會拿起紙筆娛樂一番，
它已是我們生活的一部分了。遊戲規則為任一方先連成一線就獲勝了，
或者小朋友們也可以創造不同的新規則新玩法喔！

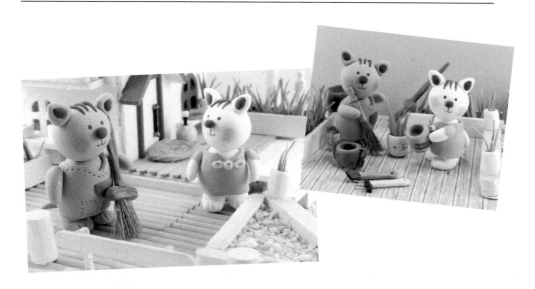

7.

九宮格投投樂

　　應喵先生的邀請，貝卡一家人今天要去拜訪喵先生和喵太太。喵太太利用甕醃了一些菜，今天剛好可以和貝卡一家人一起分享，而貝卡媽媽正好也想向喵太太請教料理的訣竅。兩人很久沒見面了，一見面有說不完的話呢。妹妹對甕裡的東西充滿了好奇，她想這甕裡到底是有什麼美味的食物呢？喵太太究竟對甕施了什麼魔法呢？她們三個人在廚房開心的待了一整個下午！

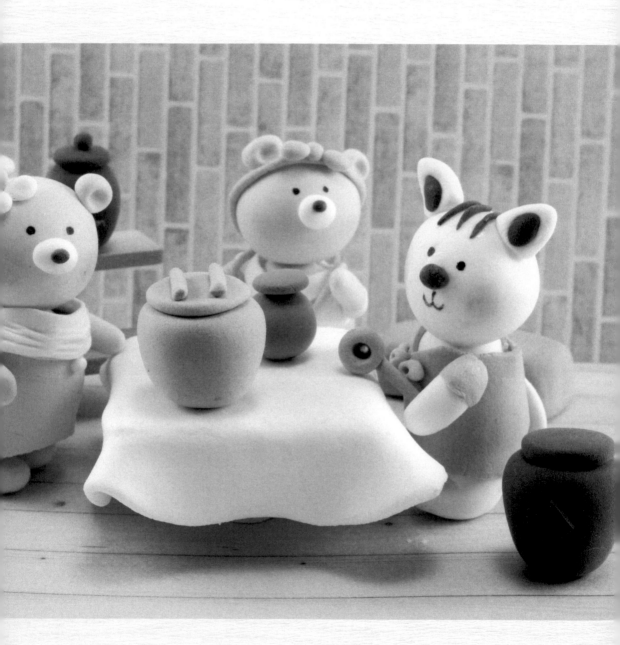

上寬下窄型甕

1 搓一胖水滴。

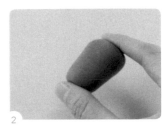

2 兩端稍微壓一下。

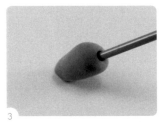

3 在較寬的那端用工具刺一個洞。

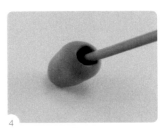

4 慢慢將洞挖大。

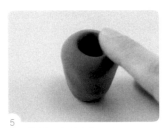

5 將洞口往內壓一下。

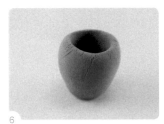

6 初步完成如圖。

7 搓一長條用工具（圓棒）滾平。

8 剪平頭尾。

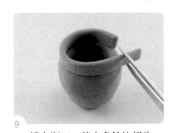

9 繞在瓶口，剪去多餘的部分。

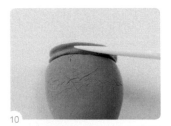

10 用工具（切棒）在中間劃切一圈。

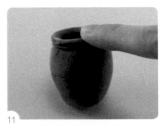

11 上端用手往下輕壓。

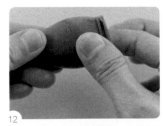

12 過程中若有些變形，皆可再修整。

13 將土桿平。

14 剪下一方形。

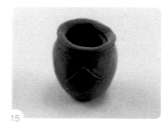

15 寫上字貼上,完成甕1。

圓形甕

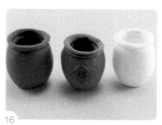

16 再做兩個相同造型的甕。

1 搓一圓形。

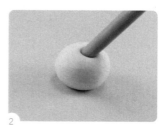

2 用工具刺一個洞。

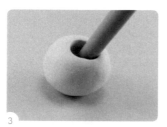

3 慢慢將洞挖大。

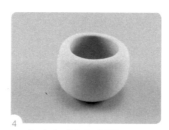

4 初步完成後如上圖。

5 搓細長條交叉纏繞。

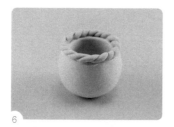

6 繞貼在瓶口,完成甕2。

7 過程中若有些變形,皆可再修整。

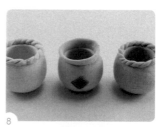

8 再做兩個圓型的甕,瓶口也可參考甕1的瓶口做法。

長形甕

1　搓一橢圓形。

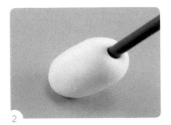

2　在一端用工具刺一個洞。

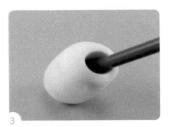

3　慢慢將洞挖大。

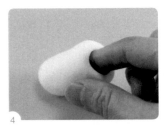

4　用手將洞挖深並修整塑型。

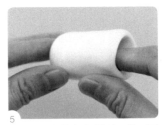

5　過程中若有些變形，皆可再修整。

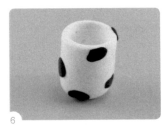

6　在甕身貼上不規則的黑土，表現出乳年斑的感覺，完成甕3。

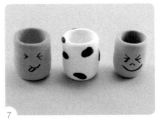

7　再做兩個長型的甕，可在上面彩繪發揮創意。

貼心小叮嚀

可做蓋子，則多了一個置物的功能喔！

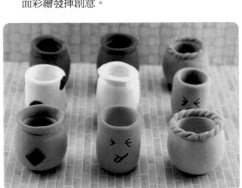

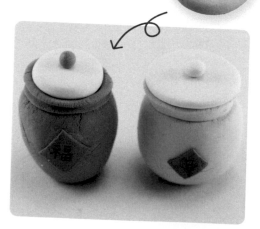

球

1
搓出九顆顏色不同的小球
（大小須差不多且須小於瓶
口的大小）。

貼心小叮嚀

不同的甕有不同的形狀，塑型過程中若土有些乾裂可沾點水抹平
修整喔，若想表現出甕的年代久遠，則不須多加修整。

好好玩

每局可投九球，投中愈多球，分數愈高。每個
甕可投入多球，至滿為止。

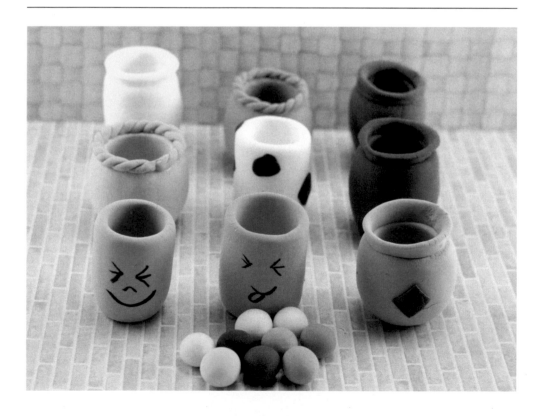

8.

走走走！我們釣魚趣

　　喵先生看到女生們聊得這麼開心，不想打斷她們，他和貝卡爸爸提議說:「走，我帶你們去樹林邊走走，那兒有一條小溪，運氣好的話，也許還可以釣到魚喔！」「真的嗎？我好想去看看！」貝卡興奮的說著。樹林不大，但樹木茂密，暖暖的陽光從樹葉縫間透進來，真是漂亮。一到溪邊，喵先生拿出釣魚用具說:「貝卡，你要不要試試呢?釣魚最重要的就是耐心了。」「喵叔叔這裡真的會有魚嗎?」貝卡疑惑的抓抓頭，「不試試怎麼知道呢?」喵先生笑笑的回答。

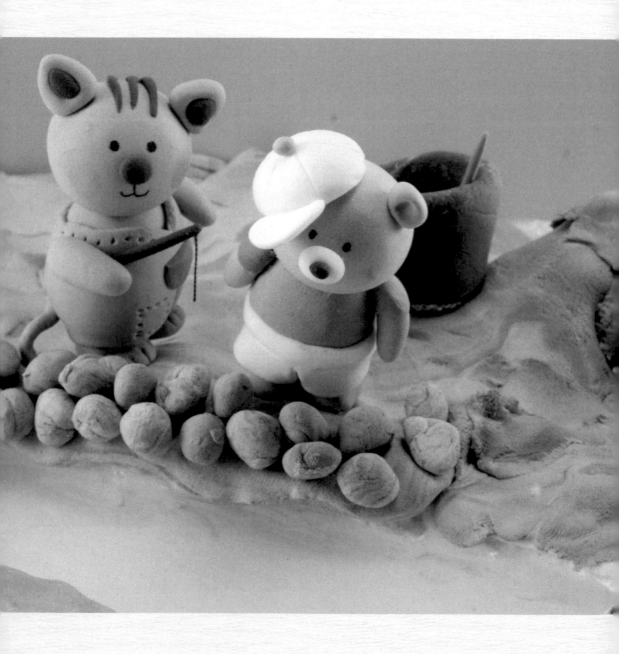

準備材料：輕土、迴紋針、強力磁鐵、棉線、圓形紙盒、書面紙
準備工具：切棒、圓棒、剪刀、牙籤、白膠

烏龜　身體

1　搓一胖橢圓。

2　用手壓平。

烏龜　腳、頭、尾巴

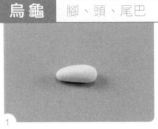

1　搓一小水滴。

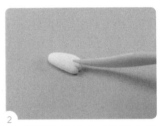

2　壓平後用工具（切棒）輕切出兩痕。

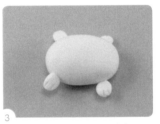

3　依上法做出四隻腳黏上。

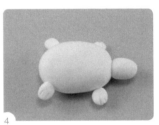

4　搓一小橢圓為頭部貼上。

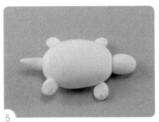

5　搓一小水滴為尾巴貼上。

烏龜　烏龜殼

1　搓一橢圓壓平，要略大於身體。

2　用手將邊緣往上輕拉出一凹面。

3　如上圖。

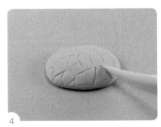

4　用工具（切棒）畫出紋路。

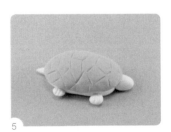

5　將烏龜殼黏上。

烏龜 最後步驟

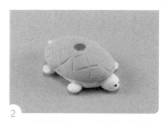

1　用工具在中間輕壓出一個洞。

2　將磁鐵黏上，並點出眼睛。

螃蟹 身體

1　搓一個胖橢圓。

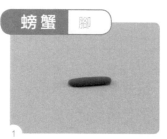

2　稍壓平，要有一些厚度。

螃蟹 腳

1　搓一細小長條。

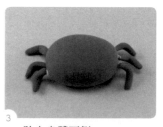

2　往內折成v形，做出六個。

3　貼在身體兩側。

螃蟹 眼睛

1　搓一小長條。

2　搓一小圓壓平貼在上端並剪平尾端。

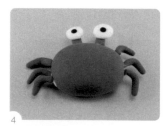

3　做出一對並點上眼睛。

4　將眼睛貼上。

螃蟹 螯

1　搓一小長條。

2 搓一小圓用工具（切棒）在中間切一痕，並往兩側推一下。

3 將步驟1和2結合，剪平尾端，做出一對螯。

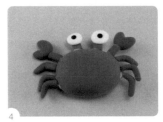

4 將螯貼上。

螃蟹 最後步驟

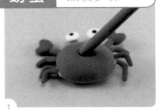

1 用工具在中間輕壓出一個洞。

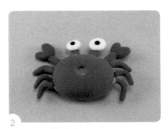

2 將磁鐵黏上。

海星

1 搓一圓壓平。

2 用手指依序拉出五個角。

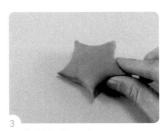

3 加以修整一下。

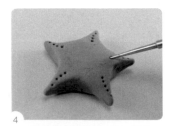

4 用工具（圓棒）刺出小洞。

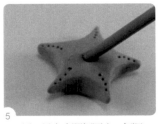

5 用工具在中間輕壓出一個洞。

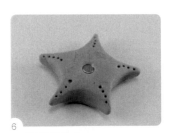

6 將磁鐵黏上。

小丑魚 身體

1 土搓胖水滴。

2 用手稍壓平，要有一些厚度。

小丑魚 鰭

1 土搓小水滴壓平。

2 用工具（切棒）畫出幾痕。

3 做出一對貼上。

4 做工具（切棒）在前端輕劃一線。

小丑魚 尾巴、眼睛和嘴巴

1 搓一水滴壓平。

2 用工具（切棒）切出三角形，做為尾巴。

3 用工具（切棒）畫出幾痕。

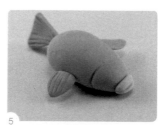

4 搓一小橢圓，用工具（切棒）在中間切一痕做出嘴巴。

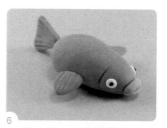

5 將尾巴和嘴巴貼上。

6 搓一圓，在中間貼上一小黑點為眼睛並貼上。

小丑魚 最後步驟

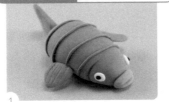

1 搓細長條繞貼在身體上。

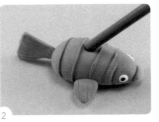

2 用工具在中間輕壓出一個洞。

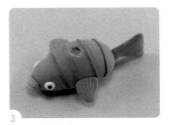

3 將磁鐵黏上。

鯨魚 身體

1 搓一個胖水滴,較細那端再用手搓尖一些,並稍壓平。

2 再搓一個胖水滴,大小約和步驟1相等,並稍壓平。

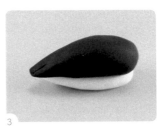

3 將步驟1及2重疊貼合。

鯨魚 鰭

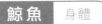

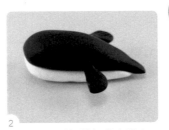

1 土搓小水滴壓平。

2 用工具(切棒)畫出幾痕,做出一對貼上。

鯨魚 尾巴、眼睛

1 土桿平,剪出三角形。

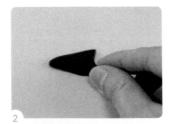

2 用手將底部稍往內彎。

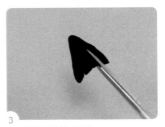

3 用剪刀剪三下。

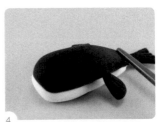

4 將尾巴貼上,用工具(圓棒)滾平修整交接處。

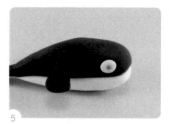

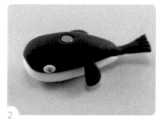
鯨魚 最後步驟

5 搓一小圓壓平並於中間貼上一小藍點為眼睛貼上。

1 用工具在中間輕壓出一個洞。

2 將磁鐵黏上。

曼波魚 身體

曼波魚 鰭

1 搓一橢圓稍壓平，用工具（切棒）在一端切出一口。

1 土搓小水滴壓平。

2 用工具（切棒）畫出幾痕。

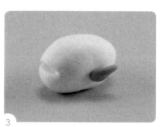

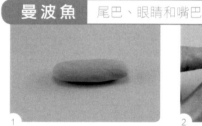
曼波魚 尾巴、眼睛和嘴巴

3 做出一對貼上。

1 搓一長條。

2 稍往內彎。

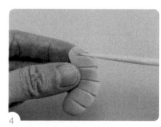

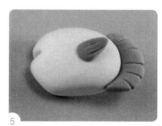

3 壓平。

4 用工具（切棒）輕切。

5 將尾巴貼上。

6 搓一水滴，稍壓平，並推出
三角形。

7 用工具（切棒）在一側劃切
出幾痕。

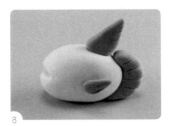

8 將步驟7貼在上端。

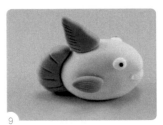

9 搓一小圓壓平並於中間貼上
一圓點為眼睛貼上。

10 土搓細長條。

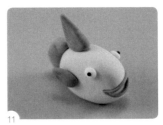

11 繞貼出嘴型。

曼波魚　最後步驟

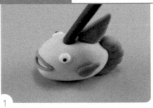

1 用工具在中間輕壓出一個
洞。

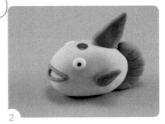

2 將磁鐵黏上。

河豚　身體

1 搓一圓為身體。

河豚　鰭、嘴巴、尾巴

1 土搓小水滴壓平。

2 用工具（切棒）畫出幾痕。

3 做出一對貼上。

4　土搓小水滴，用工具（切棒）在中間切一痕做出嘴巴貼上。

5　搓一水滴，稍壓平，用工具（切棒）劃切出幾痕。

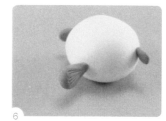
6　將尾巴貼上。

河豚　眼睛和刺毛

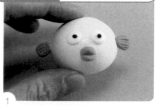
1　搓一小圓壓平並於中間貼上一圓點為眼睛貼上。

2　搓出一些尖尖的小水滴。

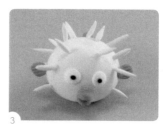
3　貼在身體上。

河豚　最後步驟

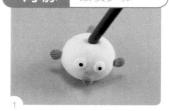
1　用工具在中間輕壓出一個洞。

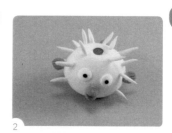
2　將磁鐵黏上。

釣桿

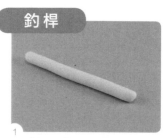
1　搓一長條，不需太細。

2　待土稍乾些，用牙籤刺穿一個小洞。

3　穿過棉線並打結固定。

4　另一端綁上迴紋針。

5 搓一小土。

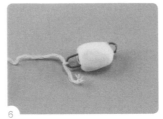
6 穿入迴紋針。

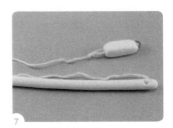
7 修整後如上圖。

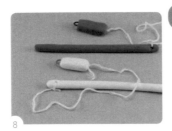
8 做出兩支釣桿。

釣魚座

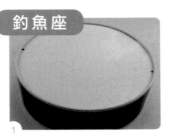
1 準備一圓形紙盒。

2 上方及周圍貼上藍色書面紙。

3 白土加黑土不需混太均勻，搓成不規則的石頭狀。

4 在兩顆石頭上用工具（圓棒）刺出洞，可用來放置釣桿。

5 將石頭貼在盒子周圍，完成釣魚座。

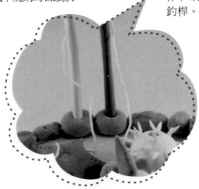

貼心小叮嚀

因強力磁鐵的吸力極強，黏貼固定磁鐵時，應避免有其他的強力磁鐵在旁邊，比較好操作。

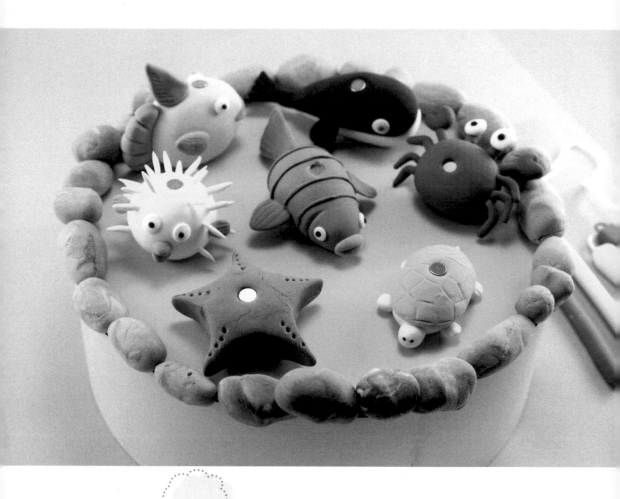

好好玩

曼波魚在台灣又稱為翻車魚，閩南語稱「魚過」，一般都出現在花東海岸。其種類分別有翻車魚、槍尾翻車魚及長翻車魚三種，喜歡吃水母，常飄到水面曬太陽，藉以提高溫度。因其性情溫順，常受到人們和其他魚類的攻擊。讓孩子透過釣魚遊戲認識魚類，且有助於小朋友的手眼協調與專注力。

9.

與喵先生的陀螺比賽

　　喵先生和貝卡他們從溪邊回來了，離晚餐時間還有一些空檔，貝卡在院子裡東瞧瞧西晃晃 ，角落裡似乎散落著幾顆陀螺。「哦！那些陀螺很久沒玩了，想玩的話可以玩喔！」

喵先生看到貝卡似乎很有興趣的樣子，貝卡拿起陀螺開心的說：「不如我們大家一起來比賽打陀螺，好不好？」喵太太和媽媽她們從廚房裡出來也準備加入戰局呢。貝卡架勢十足的說：「哇！看我的轉好久呢！」喵先生開心的說：「嘿！我的也不賴喔！」。

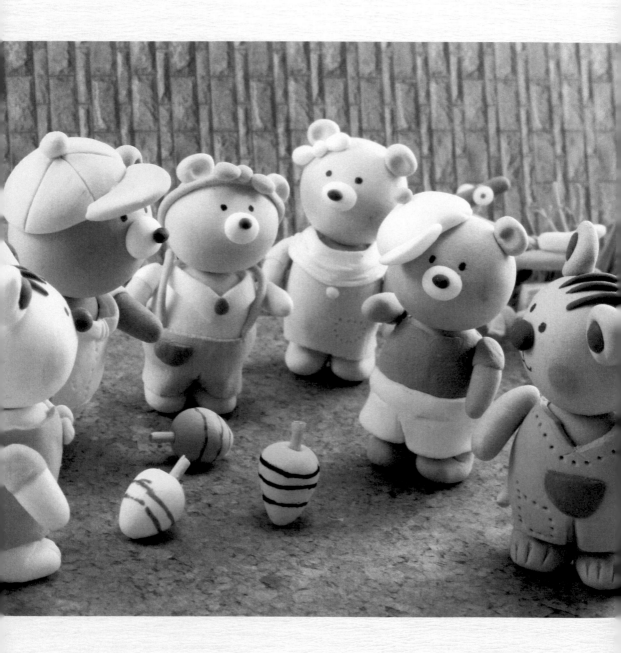

準備材料：輕土、竹棒
準備工具：圓棒、牙籤、剪刀、白膠

基本造型陀螺

1 先搓一圓形。

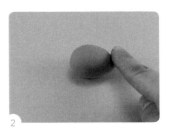

2 另一端繼續搓尖。

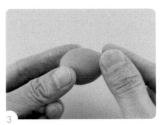

3 用手指將其再修尖一些。

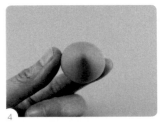

4 確定尖端位於中心點。

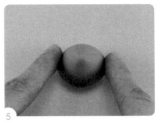

5 放置桌上用手往下順著塑形。

6 搓一細長條。

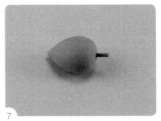

7 在陀螺中心處刺一個洞，等步驟6土乾時插入（也可使用竹棒插入）。

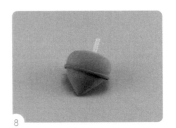

8 可搓長條繞貼在外圈，做為造型。

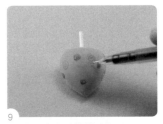

9 也可在上面設計圖案。

貼心小叮嚀

下端的尖處與上端轉軸皆需確定位於中心點，重心才會平穩。若要做造型，也需注意平均對稱才不致重量不平均無法轉動很久喔！

草莓造型陀螺

1 搓一水滴，將一端繼續搓尖。

2 放在手心，將尖處再搓尖一些。

3 確定尖端位於中心點。

4 搓出四個小水滴。

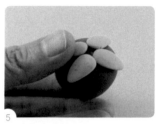

5 壓平平均貼上。

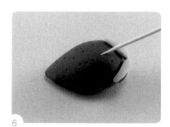

6 用牙籤刺出一些小洞。

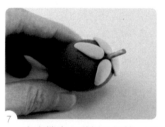

7 在上端中心點插入竹籤，或以黏土搓長條待乾時插入。

桃子造型陀螺

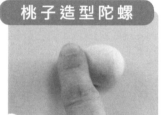

1 搓一水滴，將一端繼續搓尖。

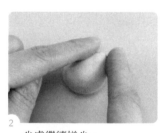

2 尖處繼續搓尖。

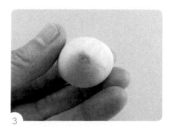

3 確定尖端位於中心點。

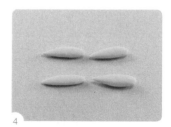

4 搓出四個小水滴，稍長一些。

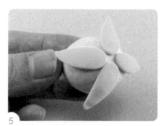

5 壓平平均貼上。

圓形造型陀螺

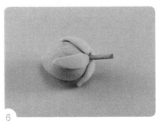

6 在上端中心點插入竹籤，或以黏土搓長條待乾時插入。

1 搓一圓壓平，要有一些厚度。

2 搓一圓稍小於步驟1，壓薄些。

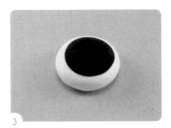

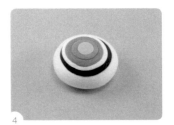

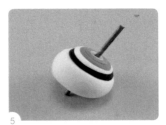

3 貼於步驟1上。

4 搓出不同顏色的土依大小壓平貼上。

5 在上端中心點插入竹籤，或用黏土搓長條等待乾時插入。

貼心小叮嚀

這裡所製作的陀螺是簡易型的，只要轉動上方的轉軸，陀螺就會開始轉動，如果轉動不久，請檢查看看是不是重量不平均或是中心點偏離了，如果是皆可以再修整過喔！

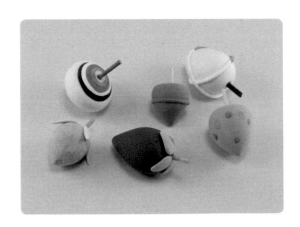

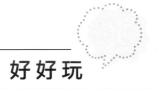

好好玩

陀螺在古時稱做「千千」，多為鐵或木所製作成，現在的陀螺材質多種，造型也有很多的變化。陀螺在台灣早期是很多小朋友的玩具，也伴隨著很多人長大呢！

10.

充滿回憶的吊瓶子

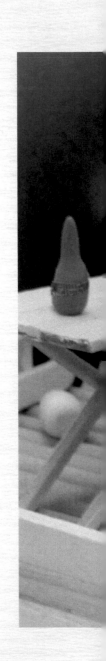

　　夜裡，大家乘坐在院子裡，邊看星星邊聊天，晚風徐徐，星兒點點，好愜意好舒服。喵太太打了好多果汁，放在喵先生收集的漂亮玻璃瓶裡，喝起來格外美味！話說喵先生為什麼收集了好多玻璃瓶呢?因為他是一位念舊的人，很多瓶子對他來說有紀念價值，他說留著這些瓶子，彷彿也把美好回憶都裝進裡面呢！

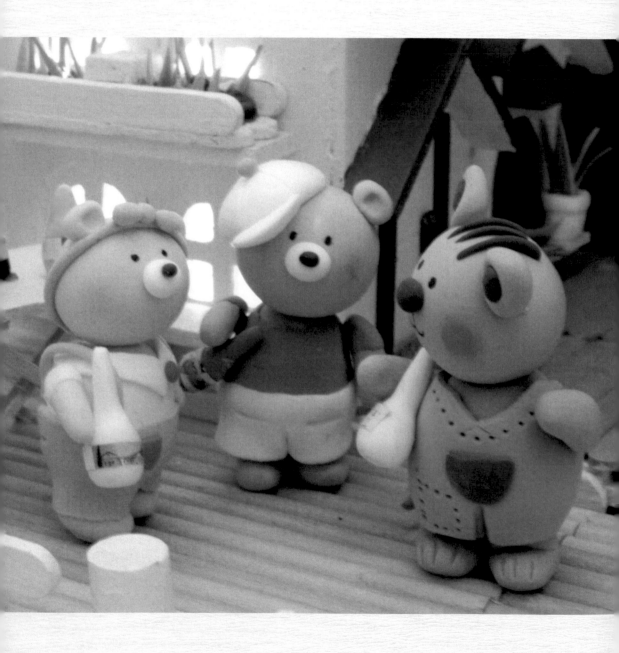

酒瓶

1 先搓一水滴。

2 將較細的那端用手拉出瓶口。

3 用手指搓細一些。

4 將底部推平。

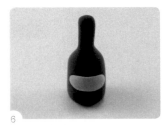

5 搓一小長條壓平。

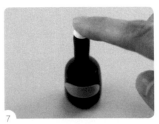

6 貼在瓶身。

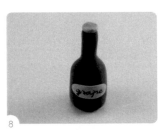

7 搓一小圓貼在上方做為瓶蓋。

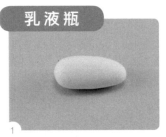

8 將瓶蓋塗上顏色，寫上字樣，完成酒瓶。

乳液瓶

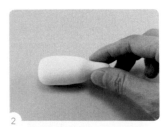

1 先搓一水滴。

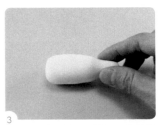

2 將較細的那端用手拉出瓶口。

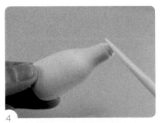

3 用手指將瓶口搓細一些並將底部推平。

4 用工具（切棒）在瓶口處劃出兩圈做為瓶口。

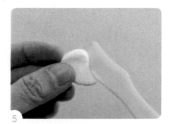

5 搓一圓壓平，用工具（切棒）在中間切一痕，並往兩旁推一下。

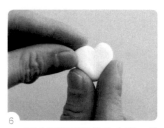

6 下方利用手指推出尖形，做出心形。

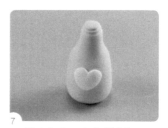

7 貼在瓶身，完成乳液瓶。

果汁瓶

1 先搓一長水滴。

2 用手拉出瓶口。

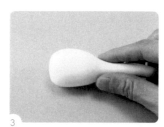

3 再拉長一些，並修整形狀。

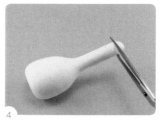

4 用剪刀剪齊平口並將底部推平。

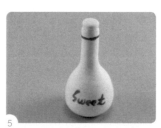

5 搓一小圓貼在上方做為瓶蓋，並寫上字樣，完成果汁瓶。

胖胖瓶

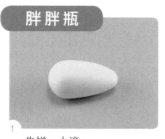

1 先搓一水滴。

2 搓一圓為瓶蓋貼上，並推平底部。

3 搓一小長條上下推平。

4 貼在上端，完成胖胖瓶。

奶瓶

1 先搓一橢圓形。

2 用手在中間滾壓出弧度。

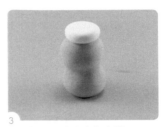

3 搓一圓壓平貼在上端。

4 再搓一個小圓略小於步驟3，壓平。

5 再搓一小長條上下壓平。

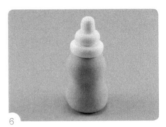

6 將步驟4及5依序貼上。

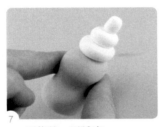

7 再修整一下弧度。

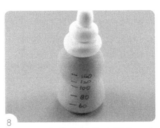

8 在瓶身寫上數字及刻度，完成奶瓶。

汽水曲線瓶

1 先搓一長水滴。

2 用手拉出瓶口。

3 在接近底部約瓶身四分之一處滾壓出弧度。

4 將底部推平。

5 用工具（圓棒）在底部按壓出五個凹痕。

6 搓一長條壓平。

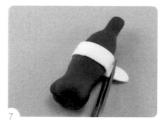

7 繞貼在瓶身並剪去多餘的部份。

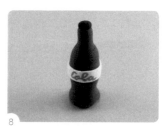

8 搓一小圓貼在上方做為瓶蓋，並寫上字樣，完成汽水瓶。

吊桿

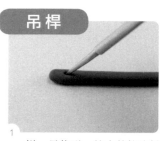

1 搓一長條形，待土稍乾時刺出一個洞。

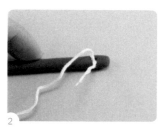

2 穿入棉線並打結固定。

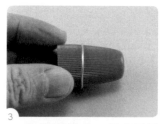

3 將鋁線彎成一個小圓圈（可利用物品繞圈會較好操作）。

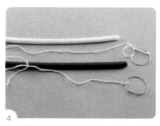

4 將鋁圈固定在另一端，完成吊桿。

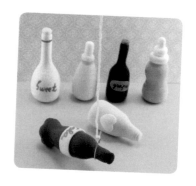

好好玩

貼心小叮嚀

不同形狀的瓶子吊起來的難易度也不同，底部較大或是較重的瓶子也比較容易吊起站立。

吊瓶子遊戲可以訓練手眼協調，也可以訓練肢體的準確性，更可以培養耐心度喔！利用黏土及一些簡單的材料，製做出吊瓶子遊戲，讓您在家也能享受古早遊戲的單純美好樂趣！

貝卡的
家庭生活

Part iii

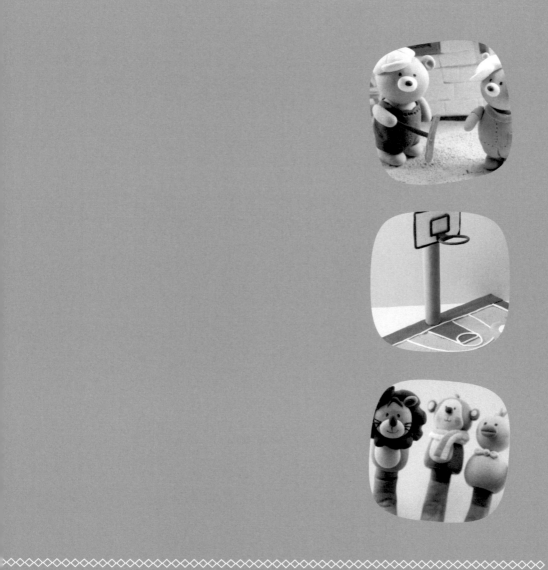

11.

咚咚咚的波浪鼓

　　在貝卡他們離開之前，喵先生送了一個
自己做的波浪鼓給妹妹，也教貝卡他們兄妹
如何自製一些童玩。喵先生說以前小販沿街
叫賣時，他們會搖著波浪鼓，鼓發出聲音，
客人聽到聲音就會被吸引而來，傳到後來就
變成了小朋友們的玩具了。回到家後， 貝卡
迫不及待地也做了個波浪鼓，兩人在屋子後
院玩的好開心，隨著咚咚咚的聲音，忍不住
想要翩翩起舞呢！

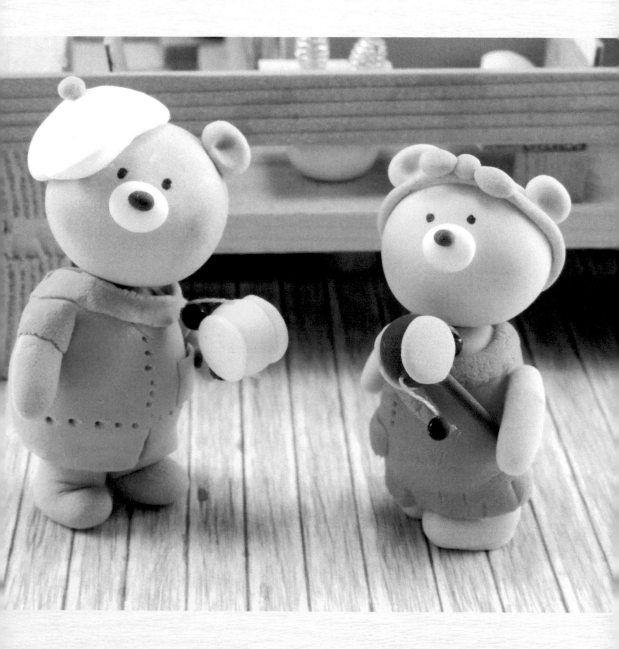

作法

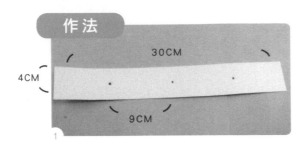

裁剪書面紙，參考尺寸為30公分*4公分，在紙上約略點出三個點，點之間的距離約為九公分，旁邊預留黏合的距離（這裡選用書面紙是因較好貼合成圓形）。

將步驟1的點刺穿。

土桿平包覆住步驟2。

用工具（桿棒）再滾平。

剪去多於的土，並抹平修整接合處（包覆一面即可）。

用工具（圓棒）刺穿黏土。

土搓細長條桿平，包覆住竹棒。

用手滾平並修整。

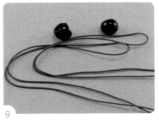

準備兩顆珠子及粗棉線。

將珠子綁好固定在兩側的洞，需確定繩子的長度可以敲打到鼓面。

11 土桿平，用筆描出鼓面的形狀大小。

12 剪出兩片鼓面。

13 將步驟8的竹棒穿入洞中。

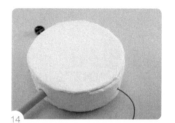

14 將鼓面貼上。

15 土搓細長條，交叉纏繞。

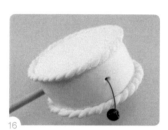

16 繞貼在兩片鼓面的外圈，波浪鼓就完成了。

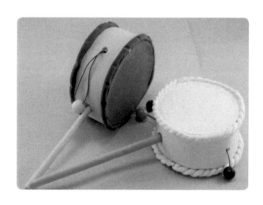

可依上法，發揮創意做出屬於自己的波浪鼓，也可以在鼓面上做裝飾或彩繪喔！

> **貼心小叮嚀**
>
> 待土乾時，轉動竹棒，鼓旁的珠子敲擊到鼓面時，就會發出咚咚咚的聲音。

好好玩

波浪鼓是一種傳統的童玩，早期小販（賣貨郎）沿街叫賣時，會在鼓面上加一個銅鑼，他們搖著鼓，鼓旁的小錘敲擊到鑼和鼓，鑼加鼓的聲音，更能吸引客人上前呢！所以他們的鼓又稱貨郎鼓。

12.

貝卡爸爸的竹蜻蜓

　　在喵先生家看到一些充滿古早味的東西，激起了貝卡對早期人們生活方式的好奇，也勾起了爸爸的童年回憶。爸爸說早期的社會物資較缺乏，人們會利用一些簡單的材料或是舊的東西，甚或是廢棄物，透過改造把它們變成了玩具，這些東西看似簡單，其實裡面蘊含了很多生活上的智慧。爸爸接著說：「像竹蜻蜓，是我小時候最愛的玩具了，我到現在還留著呢！爺爺利用木片和竹棒做成竹蜻蜓，這也是運用了簡單的科學原理，當竹片旋轉時，會將空氣往下推，竹蜻蜓就往上飛了。」「哇！原來是這個道理呀！」貝卡明白的點點頭。

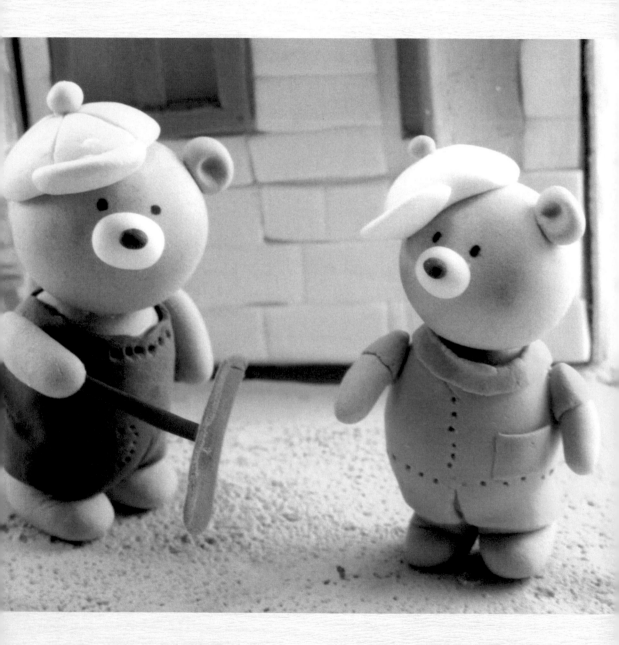

準備材料：輕土、竹棒
準備工具：圓棒、尺、剪刀

竹蜻蜓 | 1

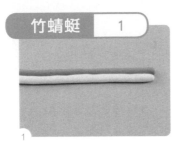

1 搓白土和藍土為長條並列。

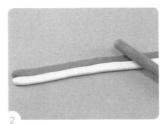

2 桿平。

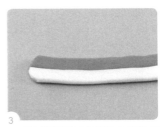

3 將兩端剪為圓弧狀（參考尺寸約為15公分）。

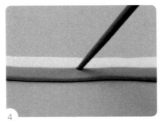

4 在中心點刺穿一個洞。

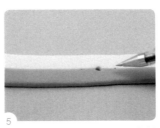

5 距中心點左右各1公分處做個記號。

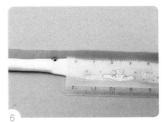

6 用尺在左右翅膀記號後各壓出45度的斜面，右邊往下壓薄，左邊往上壓薄，

Like this!

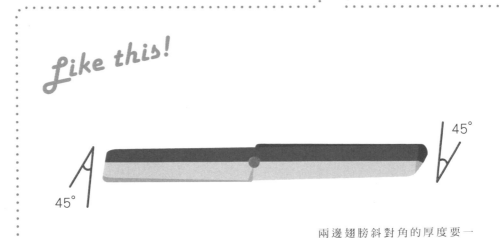

45° 45°

兩邊翅膀斜對角的厚度要一樣，壓平的那端要盡量壓薄。

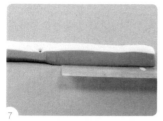

7 用尺推平修整邊緣處。

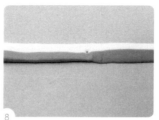

8 完成之後，左邊翅膀的上方和右邊翅膀的右下方是薄的。

9 準備一支竹棒。

10 土搓長條桿平，包覆住竹棒。

11 桿平並修整。

12 將竹棒插入中心點黏合固定。

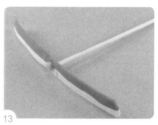

13 搓一小圓壓平黏在中心點的位置，竹蜻蜓就完成了。

竹蜻蜓　　2

1 土搓長條。

2 中間留一些距離，往兩邊桿平（兩邊厚度盡量一致）。

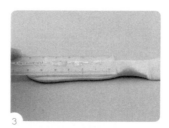

3 用尺在左右翅膀各壓出45度的斜面，右邊往下壓薄，左邊往上壓薄。（兩邊翅膀斜對角的厚度要一樣，壓平的那端要盡量壓薄）

4 用尺推平修整邊緣處。

5　完成後如上圖，可看出左邊翅膀的上方和右邊翅膀的下方厚度是薄的。

6　用工具（圓棒）在中心點刺穿一個洞。

7　土搓長條包覆住竹棒。

8　桿平修整。

9　將竹棒插入中心點黏合固定，並在中心點的位置貼上一小圓，完成竹蜻蜓2。

可在竹棒或翅膀上加入一些變化喔！

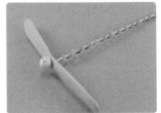

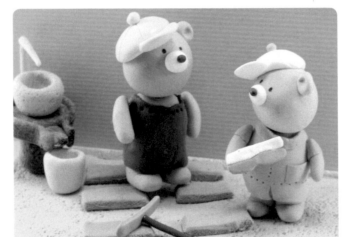

貼心小叮嚀

1 竹蜻蜓的兩邊翅膀長度及斜對角的厚度要盡量一致對稱才會平衡喔!

2 軸棒沒有單使用輕土製作,是因為軸棒不能太輕,也不能太重,所以用輕土包覆竹棒來製作。

3 竹蜻蜓要怎麼玩呢?雙手搓轉木棒,再鬆手,竹蜻蜓就會飛起來了。

好好玩

蜻蜓的由來是以前的人們看到空中飛翔的蜻蜓,有了靈感因而發明來的。

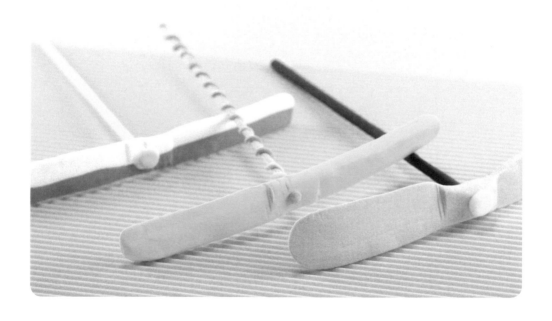

13.

傳統糕餅疊疊樂

　　細心週到的喵太太準備了一些好吃的傳統糕餅讓貝卡他們帶回家。「哇！有我最愛吃的牛奶糕耶！」妹妹興奮地說著，「也有爸爸和哥哥愛吃的蛋黃酥和媽媽喜歡的綠豆凸！」媽媽泡上一壺熱茶說：「這些傳統點心真的是吃不膩！配上熱茶，就是最棒的點心了。」他們開心的吃著糕餅，聊著天，媽媽笑笑的說：「甜甜的滋味，感覺真幸福！」

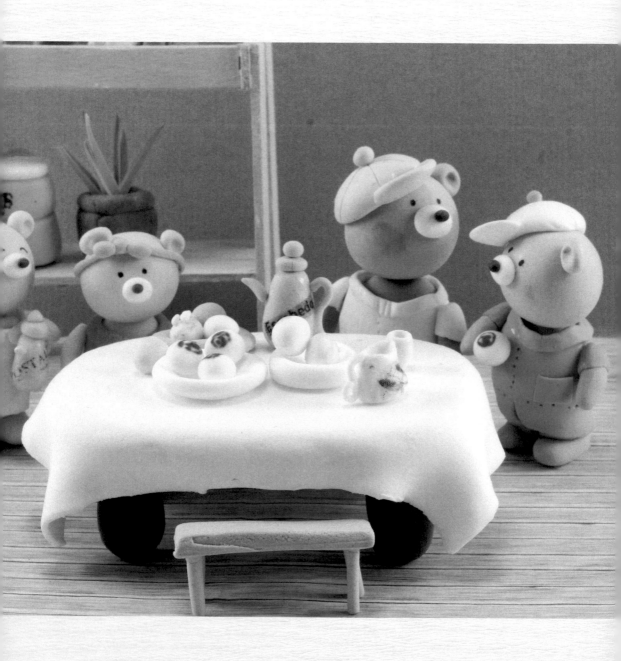

準備材料：輕土、壓克力
準備工具：切棒、圓棒

綠豆凸

1 搓一圓，利用手心拱起的弧度往下壓一下（白土可加入微量的黃土）。

2 用紅色的筆寫上字（例如綠豆、香菇、肉燥）。

3 搓一圓（白土加入些許的黃土），利用手心拱起的弧度往下壓一下，寫上咖哩。

芝麻酥

1 搓一圓，上方用手壓一下。

2 壓克力沾黃色顏料，將顏料擦掉。

3 用筆上殘餘的顏料，乾刷全部。

4 稍乾後，咖啡色調入一些黃色，將顏料擦掉，乾刷局部，表現出烘烤的感覺。

5 待乾時塗上薄薄的白膠，乾後會有微微的亮度（也可使用亮光漆）。

6 搓一些頭尾尖尖的橄欖形狀土，做為白芝麻。

7 黏在上方（可使用夾子較好操作）。

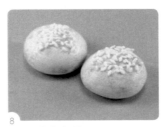

8 完成芝麻酥。

芋頭酥

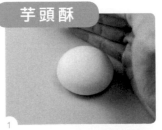

1 搓一圓，利用手心拱起的弧度往下壓一下（白土加入微量的紅土及藍土，調出淺紫色）。

2
將土桿到很薄，有點透的感覺。

3
邊撕邊黏貼在上方，貼出一圈圈。

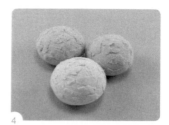

4
完成芋頭酥。

牛奶糕

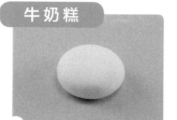

1
搓一圓壓扁。

2
用工具（圓棒）在中間壓出一個洞。

3
用工具（切棒）切出紋路。

4
搓一個小圓。

5
放入洞中，再用手壓一下。

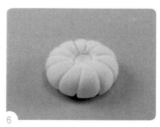

6
完成牛奶糕。

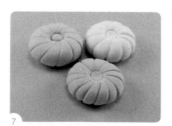

7
可做出不同口味的。

蛋黃酥

1
土搓圓，利用手心拱起的弧度往下順壓一下。

2
壓克力沾黃色顏料，在衛生紙上將顏料擦掉，乾刷全部。

3　待乾後咖啡色壓克力調入一些黃色，加微量的水，塗在上方。

4　待乾時塗上薄薄的白膠，乾後會有微微的亮度（也可使用亮光漆）。

5　搓一些頭尾尖尖的橄欖形狀土做為黑芝麻。

6　貼在上方，完成蛋黃酥。

7　可多做幾個。

好好玩

靜下心來挑戰看看可以疊多高呢?疊疊樂遊戲可以訓練手部的輕巧度,也可以培養耐心度喔!

糕餅的歷史悠久,最早可溯及三國時代,而糕餅的名稱最先是出現在唐朝。臺灣糕餅傳承的好滋味,像是綠豆凸、太陽餅、蛋黃酥、老婆餅、杏仁糕等等,不論是甜的或鹹的,都有其不同的特色與發展歷史,這些糕餅流傳到現在,成為人們在節慶或送禮時的最佳伴手禮呢。

14.

喜歡打籃球的貝卡

　　喜歡打籃球的貝卡，常常會邀爸爸一起去打籃球，他總會說:「看我投籃的技術是不是又進步了！」他們常常利用周末假日到附近學校打球，妹妹在哥哥的調教之下，球技也不差呢！「哇！擦板得分！」「喔！三分球！」「啊！差一點就進了呀 ！」只見他們三個流了滿身大汗，喘吁吁的， 貝卡說:「嘿！再來打一局好嗎？」「好，打完這局就回家吃晚餐囉，媽媽在等我們呢！」爸爸回答著。

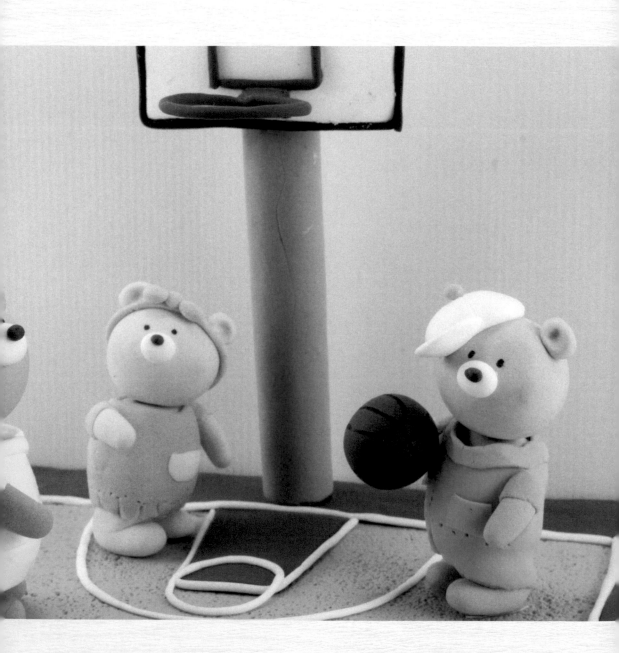

籃球場 地板

1　準備一瓦楞板參考尺寸約
　15*20公分。

2　土桿平。

3　包覆住珍珠板，不夠土的部
　分可再利用土補上。

4　桿平修整。

5　用鬃刷或牙刷輕壓。

6　土搓長條桿平。

7　鋪在周圍，並剪去多餘的
　部分。

8　土桿平剪下一梯形。

9　鋪在上方，用工具（圓棒）
　輕輕滾平貼合。

10　土搓細長條。

11　繞貼在周圍。

12　梯形外圍也繞貼細長條，並
　用工具（切棒）推齊邊邊。

13 搓細長條繞貼一個圈圈。

14 搓細長條繞一個半圓貼上。

15 土搓小圓壓扁貼在下方。

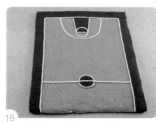

16 土搓細長條繞繞貼小圓接著再搓細長條貼上。

1 土桿平剪下一長方形。

2 土搓長條繞貼在周圍。

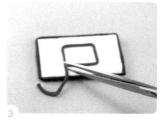

3 土搓長條繞出一個正方形，並剪去多餘的部份。

4 用工具（切棒）推齊周圍。

1 搓一細長條繞出一個小圓，可繞在五元硬幣外圍較好操作。

1 裁剪一粗吸管。

2 土搓長條桿平，包覆住吸管。

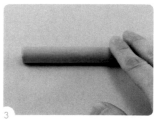

3 桿平修整。

1 土桿平剪下兩個小方形。

2 貼在一起。

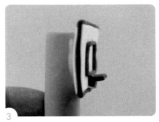

3 貼在籃板上。

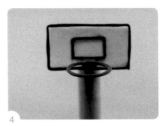

4 再將籃框貼上。

發射器

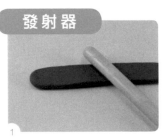

1 土搓長條桿平,要有一些厚度。

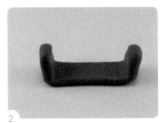

2 將兩端往上折。

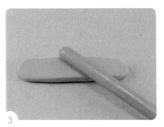

3 土搓長條桿平,短於步驟1。

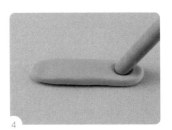

4 在一端用工具(圓棒)輕壓出一個凹洞,不需太深。

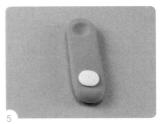

5 搓一小圓壓平,貼在另一端。

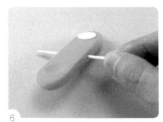

6 裁剪竹棒,穿於步驟5的中間,竹棒長度需稍長於步驟2兩端之間的長度。

7 將步驟6穿於步驟2的兩端之間,完成發射器。

球

1 搓圓球做為籃球,大小要小於籃框。

貼心小叮嚀
將球放在發射器的凹槽，
壓下白色部分，就可以將
球發射出去。

2
用筆在上面畫出線條。

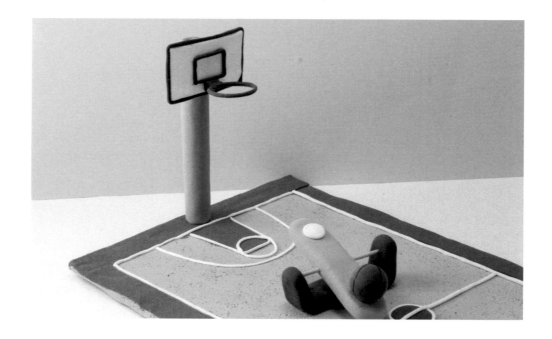

好好玩

本遊戲利用槓桿原理，使得左右兩邊平衡找到最佳發射位置唷！該用多大的力道發射球才能投籃得分呢？此遊戲可讓小朋友的動作協調能力更好，快點來試試唷！

15.

睡前故事的手指偶

　　睡前喜歡聽故事入睡的妹妹，在她的小腦袋瓜裡充滿了想像力，聽媽媽說故事的時候，有時她會天外飛來一筆，將原本的故事情節改編一番。「今天要聽什麼故事呢?聽山上的五個好朋友的故事好嗎?」媽媽輕聲說著，「有五隻來自不同地方，生活背景也完全不同的動物，溫柔的獅子、貼心的猴子、活潑的鴨子、樂觀的熊貓、勇敢的無尾熊，他們住在森林裡，有一天……」妹妹開心的接著說:「有一天，森林裡要舉辦一場化妝舞會……」，說著說著，聽著聽著，故事還沒有說完，妹妹已經睡著了。看她嘴角笑笑地，也許她在夢裡也和動物們成為了好朋友，正要一起去參加舞會呢!

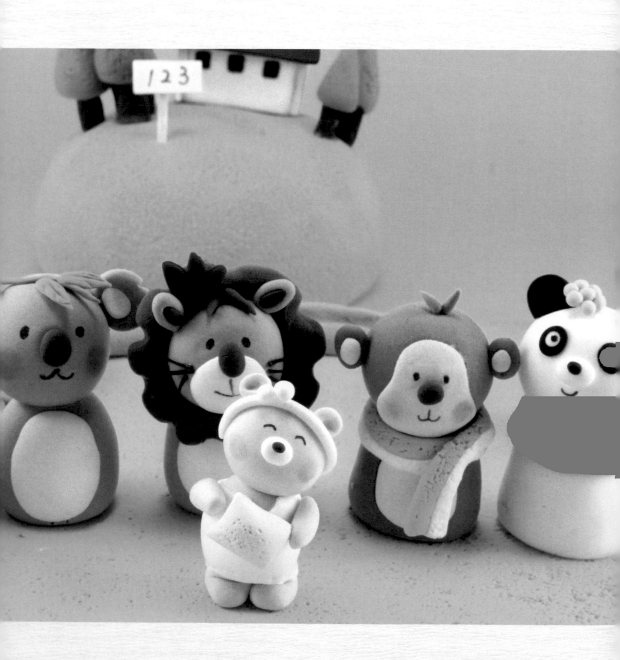

準備材料：輕土
準備工具：切棒、圓棒、剪刀

猴子 身體

1　搓一橢圓形。

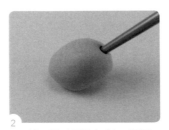

2　用工具（圓棒）刺一個洞。

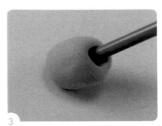

3　將洞慢慢擴大。

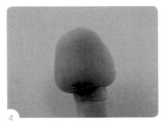

4　確定手指頭可以伸入。
（可再稍大些）

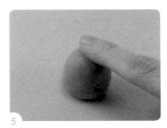

5　上端稍壓一下。

6　搓一水滴，壓平貼在身體上
（可將圓棒放在洞內再壓，較
好操作身體較不易變形）。

猴子 頭部

1　搓一圓。

2　搓兩個小圓壓平，用工具在
中間壓一下。

3　搓小圓土放入洞中，完成一
對耳朵。

4　搓一水滴壓平。

5　用工具（圓棒）在左右兩側
推出凹面。

6　做出臉形。

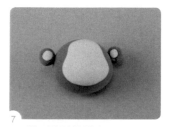

7　將耳朵及臉貼上。

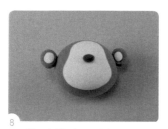

8　搓一圓為鼻子貼上。

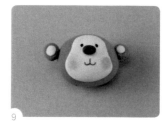

9　畫出眼睛嘴巴，並抹上腮紅。

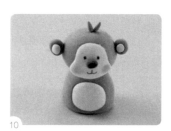

10　搓兩小水滴貼在頭上，並將頭部和身體結合。

猴子 圍巾

1　綠土白土搓長條並列。

2　桿平，用牙刷輕壓並剪齊頭尾。

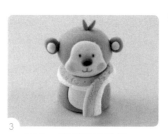

3　圍上，完成猴子手偶。

獅子 身體

1　搓一橢圓形。

2　用工具（圓棒）刺一個洞。

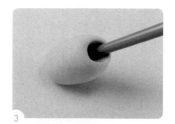

3　將洞慢慢擴大。
（確定手指頭可以伸入）

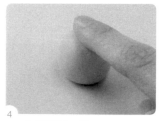

4　上端稍壓一下。

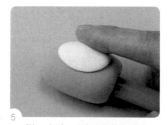

5　搓一水滴，壓平貼在身體上。

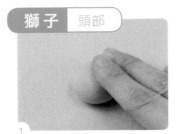

1　搓一圓稍壓一下。

2　搓兩個小水滴壓平，用工具在中間壓一下。

3　搓咖啡土放入洞中，完成一對耳朵。

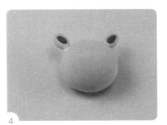

4　將耳朵黏上。

5　搓一圓壓扁貼上。

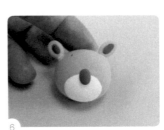

6　再搓一個橢圓形土作為鼻子貼上。

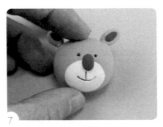

7　畫出眼睛和嘴巴。

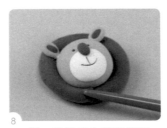

8　搓一長條繞在頭部周圍，剪去多餘的部份並用工具（圓棒）修整接縫處。

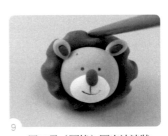

9　用工具（圓棒）壓出波浪狀。

10　土搓細長條，剪下一段段。

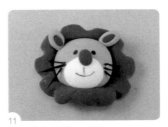

11　貼上鬍子。

12　搓一小長條，兩端搓尖。

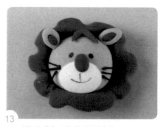

13 繞出倒v貼在額頭上。

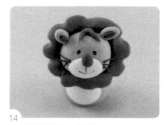

14 將頭部和身體結合。

獅子 皇冠

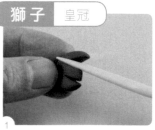

1 搓一圓形壓平,用工具(切棒)切出二痕。

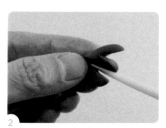

2 用工具(切棒)往旁邊推。

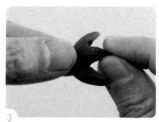

3 用手指捏出尖形。

4 底部推平。

5 完成皇冠。

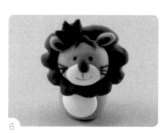

6 將皇冠貼上,完成獅子手偶。

熊貓 身體

1 搓一橢圓形。

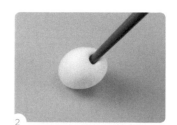

2 用工具(圓棒)刺一個洞。

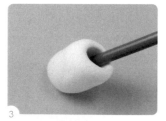

3 將洞慢慢擴大。
(確定手指頭可以伸入)

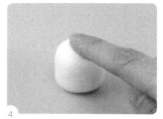

4 上端稍壓一下。

1 搓一橢圓。

2 搓兩個小圓壓平。

3 用剪刀剪下三分之一,完成
一對耳朵。

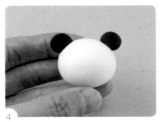

4 將耳朵黏上。

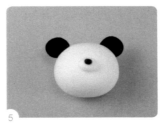

5 搓一圓貼上,再搓一個小
圓為鼻子貼上。

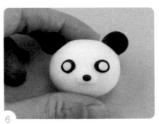

6 搓一黑土為圓形壓平,中間
再貼上壓扁的白色圓土。

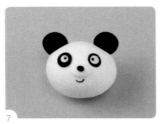

7 用筆點上黑色眼珠,畫出
嘴巴。

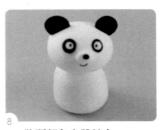

8 將頭部和身體結合。

9 搓七個小圓組合成為花。

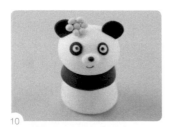

10 將花貼上,完成熊貓手偶。

鴨子 身體

1 搓一圓形。

2 用工具(圓棒)刺一個洞。

鴨子 頭部

3 將洞慢慢擴大。
（確定手指頭可以伸入）

鴨子 頭部

1 搓一圓為頭部。

2 搓一橢圓。

3 用工具（切棒）在中間切一痕。

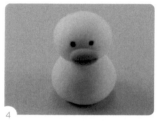

4 貼上嘴巴畫上眼睛，並將頭部和身體結合。

5 搓出三個小水滴。

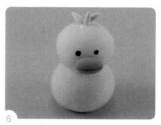

6 將毛貼上。

7 搓出一個圓和兩個水滴，組合成蝴蝶結，用工具（圓棒）壓一下。

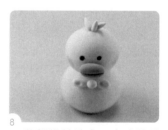

8 將蝴蝶結貼上，完成鴨子手偶。

無尾熊 身體

1 搓一橢圓形（灰土可調入些許咖啡色）。

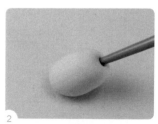

2 用工具（圓棒）刺一個洞。

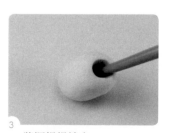

3 將洞慢慢擴大。
（確定手指頭可以伸入）

1　搓一雞蛋形。

2　搓兩個小圓壓平，用工具（切棒）在旁邊切出兩痕做為耳朵（耳朵要稍大些）。

4　上端稍壓一下，接著搓一水滴，壓平貼在身體上。

3　用工具（圓棒）在中間壓一下。

4　搓一白色圓土壓平放入步驟3中。

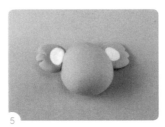

5　將耳朵貼上。

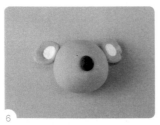

6　搓一圓為鼻子貼上（鼻子要稍大些）。

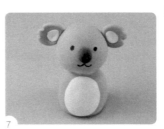

7　將頭部和身體結合，並畫上眼睛嘴巴抹上腮紅。

1　搓兩個小水滴壓平。

2　搓一細長條，將步驟1的葉子貼上。

3　用工具（切棒）切出紋路。

4　將樹葉貼上，完成無尾熊手指偶。

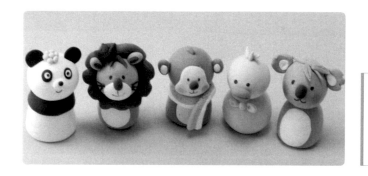

貼心小叮嚀

黏土乾時，尺寸會比原來縮
小些微，建議手指偶的洞可
以做稍大一些。

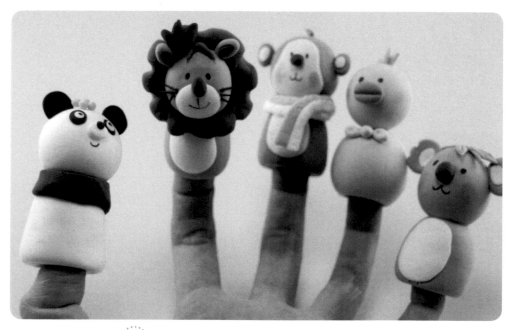

好好玩

手指偶是套在手指頭上的遊戲，可以用來講故事，也可以用來進行角色扮
演，或是唱歌表演等，小朋友也可以自己編故事，再將故事中的角色用黏土
捏塑出來！

釀生活06　PE0105

 捏出創意力
　　──15個童玩黏土親子手作

作　　　者	黃靖惠
責任編輯	林千惠
圖文排版	蔡瑋筠
封面設計	蔡瑋筠

出版策劃	釀出版
製作發行	秀威資訊科技股份有限公司
	114 台北市內湖區瑞光路76巷65號1樓
	電話：+886-2-2796-3638　傳真：+886-2-2796-1377
	服務信箱：service@showwe.com.tw
	http://www.showwe.com.tw
郵政劃撥	19563868　戶名：秀威資訊科技股份有限公司
展售門市	國家書店【松江門市】
	104 台北市中山區松江路209號1樓
	電話：+886-2-2518-0207　傳真：+886-2-2518-0778
網路訂購	秀威網路書店：http://www.bodbooks.com.tw
	國家網路書店：http://www.govbooks.com.tw
法律顧問	毛國樑　律師
總 經 銷	聯合發行股份有限公司
	231新北市新店區寶橋路235巷6弄6號4F
	電話：+886-2-2917-8022　傳真：+886-2-2915-6275

出版日期	2016年04月　BOD一版
定　　價	320元

國家圖書館出版品預行編目

捏出創意力：15個童玩黏土親子手作 / 黃靖惠作. --
一版. -- 臺北市：釀出版, 2016.04
　　面；　　公分 --（釀生活；6）
BOD版
ISBN 978-986-445-096-1（平裝）

1. 泥工遊玩　2. 黏土

999.6　　　　　　　　　　　　　　　　105003389

讀 者 回 函 卡

感謝您購買本書，為提升服務品質，請填妥以下資料，將讀者回函卡直接寄回或傳真本公司，收到您的寶貴意見後，我們會收藏記錄及檢討，謝謝！如您需要了解本公司最新出版書目、購書優惠或企劃活動，歡迎您上網查詢或下載相關資料：http:// www.showwe.com.tw

您購買的書名：＿＿＿＿＿＿＿＿＿＿＿＿＿＿＿＿＿＿＿＿＿＿

出生日期：＿＿＿＿＿＿年＿＿＿＿＿＿月＿＿＿＿＿日

學歷：□高中 (含) 以下　　□大專　　□研究所 (含) 以上

職業：□製造業　□金融業　□資訊業　□軍警　□傳播業　□自由業

　　　□服務業　□公務員　□教職　　□學生　□家管　□其它＿＿＿

購書地點：□網路書店　□實體書店　□書展　□郵購　□贈閱　□其他

您從何得知本書的消息？

　　□網路書店　□實體書店　□網路搜尋　□電子報　□書訊　□雜誌

　　□傳播媒體　□親友推薦　□網站推薦　□部落格　□其他＿＿＿＿＿

您對本書的評價：(請填代號　1.非常滿意　2.滿意　3.尚可　4.再改進)

　　封面設計＿＿＿　版面編排＿＿＿　內容＿＿＿　文／譯筆＿＿＿　價格＿＿＿

讀完書後您覺得：

　　□很有收穫　□有收穫　□收穫不多　□沒收穫

對我們的建議：＿＿＿＿＿＿＿＿＿＿＿＿＿＿＿＿＿＿＿＿＿＿

＿＿＿＿＿＿＿＿＿＿＿＿＿＿＿＿＿＿＿＿＿＿＿＿＿＿＿＿＿＿＿

＿＿＿＿＿＿＿＿＿＿＿＿＿＿＿＿＿＿＿＿＿＿＿＿＿＿＿＿＿＿＿

＿＿＿＿＿＿＿＿＿＿＿＿＿＿＿＿＿＿＿＿＿＿＿＿＿＿＿＿＿＿＿

11466
台北市內湖區瑞光路 76 巷 65 號 1 樓

秀威資訊科技股份有限公司　　　收

BOD 數位出版事業部

..

（請沿線對折寄回，謝謝！）

姓　　名：＿＿＿＿＿＿＿＿＿　年齡：＿＿＿＿　性別：□女　□男

郵遞區號：□□□□□

地　　址：＿＿＿＿＿＿＿＿＿＿＿＿＿＿＿＿＿＿＿＿

聯絡電話：(日)＿＿＿＿＿＿＿＿＿＿　(夜)＿＿＿＿＿＿＿＿＿＿

E-mail：＿＿＿＿＿＿＿＿＿＿＿＿＿＿＿＿＿＿＿